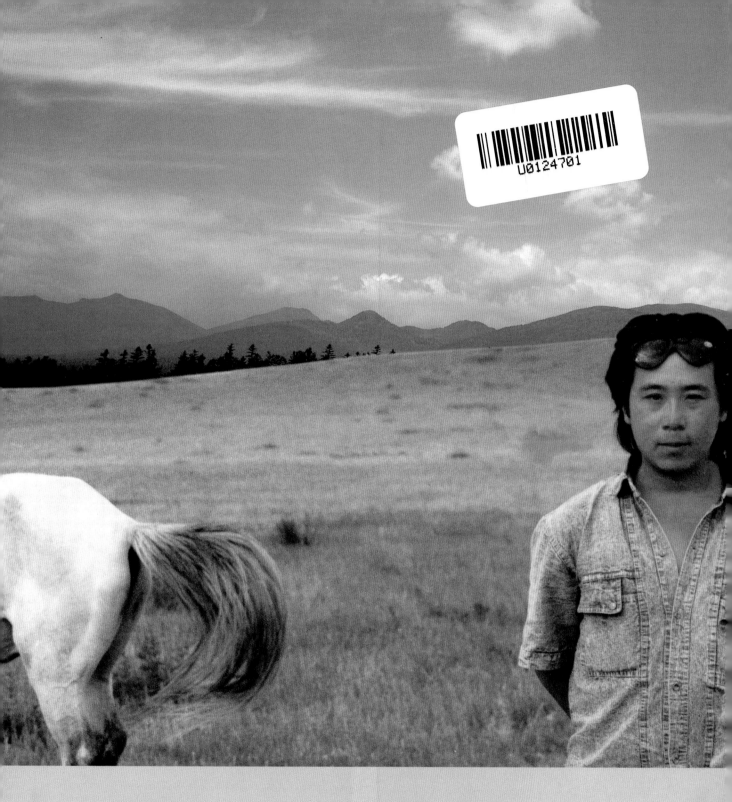

## 个人简介

姓名：王争平

籍贯：内蒙古包头市

出生年月：1961 年 12 月 29 日

鲁迅美术学院摄影系毕业

中国摄影家协会会员

香港国际网络摄影学院副教授

香港雨田通讯社驻内蒙记者

香港雨田置业集团有限公司驻包头办事处主任

内蒙古包头市东河区文化馆馆员

## 获奖作品

香港摄影艺术作品展中多次获金奖、银奖

国际和平年摄影大赛获和平奖

"希望杯"中国风光摄影艺术展览获金杯奖

中国文化部摄影"群星奖"

内蒙古萨日娜文学艺术创作二等奖

内蒙古 12 届摄影展一等奖

在国内外获奖及发表作品 500 余幅

# 动物百态·骆驼

王争平 编

江西美术出版社

**图书在版编目（ＣＩＰ）数据**

动物百态·骆驼／王争平　编.—南昌：江西美术出版社，
2003．1（2009.8重印）
（艺用动物系列丛书）
ISBN 978-7-80690-071-0
Ⅰ.骆…　Ⅱ.王…　Ⅲ.骆驼—艺术摄影—中国—
现代—摄影集　Ⅳ.J429.5
中国版本图书馆 CIP 数据核字（2002）第 095059 号

**动物百态·骆驼**

王争平　编

江西美术出版社出版

（南昌市子安路 66 号江美大厦）

邮编：330025　电话：6524009

新华书店经销

江美数码科技有限公司制版

**恒美印务（广州）有限公司印刷**

**2003 年 1 月第 1 版**

**2009 年 8 月第 2 次印刷**

开本 889×1194　1/16

印张 6.5　印数 3001－5000

ISBN 978-7-80690-071-0

定价：46.00

# 序
DONG WU BAI TAI

　　一方水土养一方人。

　　在内蒙古这片美丽富饶的土地上，培育和焕发了长期生活在这里的每一个人的真情。经过百余日的辛劳，这本凝结着草原沙尘和汗水的《动物百态·骆驼》摄影集终于完成了。我作为第一个阅读者，捧着这摞沉甸甸的照片，心中被深深地震撼了。这不仅仅是骆驼这沙漠之舟那高大、强悍的体魄，还有作品中蕴含着辽阔草原山、水、动物的雄浑、质朴和粗犷的豪情。骆驼在瞬间中的独特的身姿和动态，无论是凝视远方的目光，还是低头无语的沉思，无不激发着艺术家的冲动和创造力。

　　摄影家王争平性格温和，为人善良。他对摄影艺术执著的追求是人们难以想像的。他1989年考入沈阳鲁迅美术学院，主攻美术摄影。十几年来，他带着心爱的伴侣——照相机，进入茫茫草原，在陕、甘、宁、青和世界屋脊西藏等地，屡屡留下他深深的足迹。而今为这本摄影集的出版，他又一次倾注了大量的心血和汗水。为了使读者能够看到世界干旱地区动物——骆驼的真实生活形态，他克服了常人难以想像的艰苦，在内蒙古的阿拉善盟、巴丹吉林沙漠（世界四大沙漠之一）、额吉那旗、阿拉善左旗等，行程数千里，终于完成了这1000余幅作品，并从中精选近400幅集结出版。

　　我衷心地祝愿这些作品能给读者带来美的享受，也祝愿这位年轻的摄影家在今后的年月里，带给我们更多、更好的作品。

# 目录

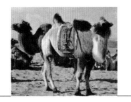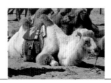
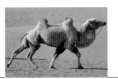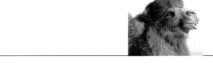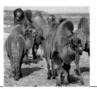

# 站 的 姿 态

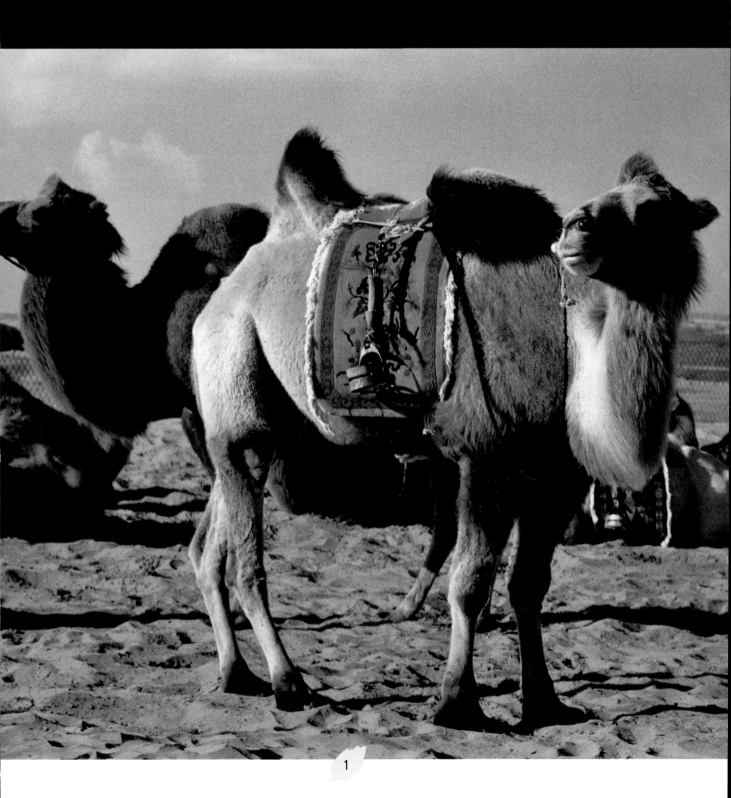

画家书囊

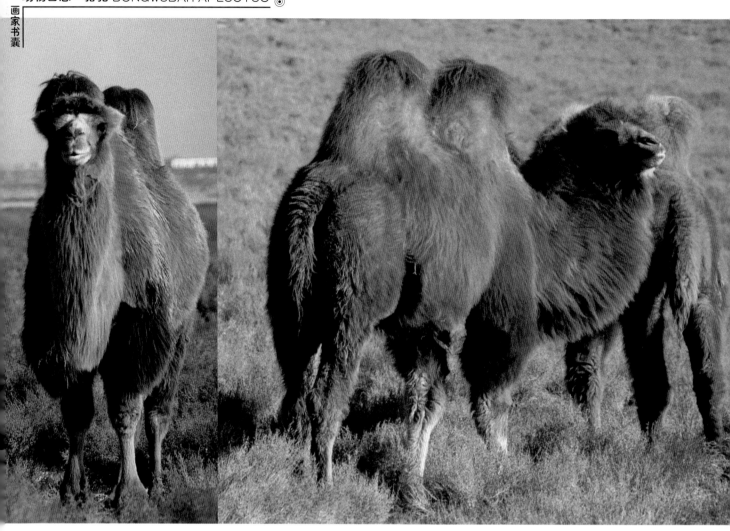

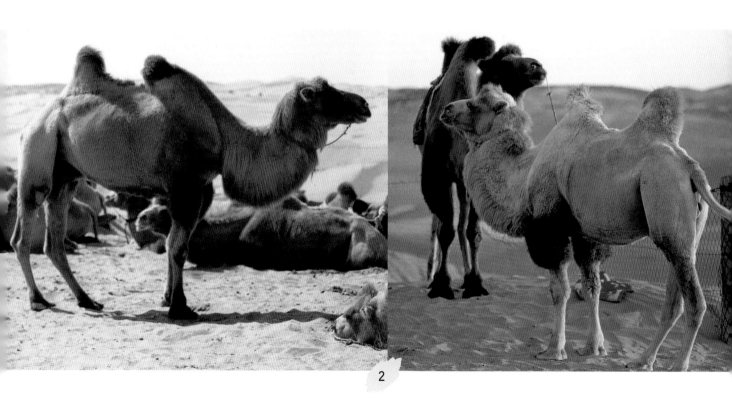

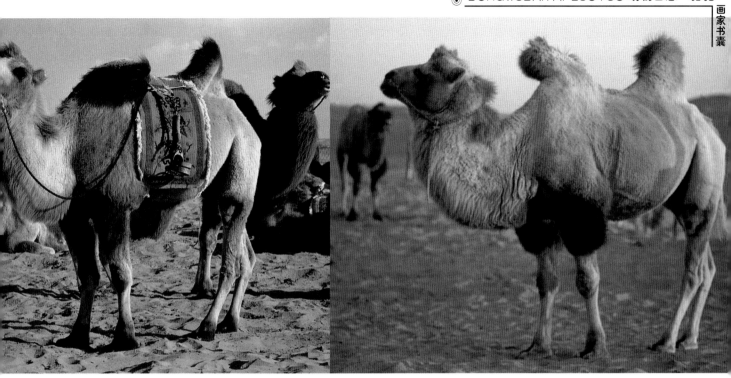

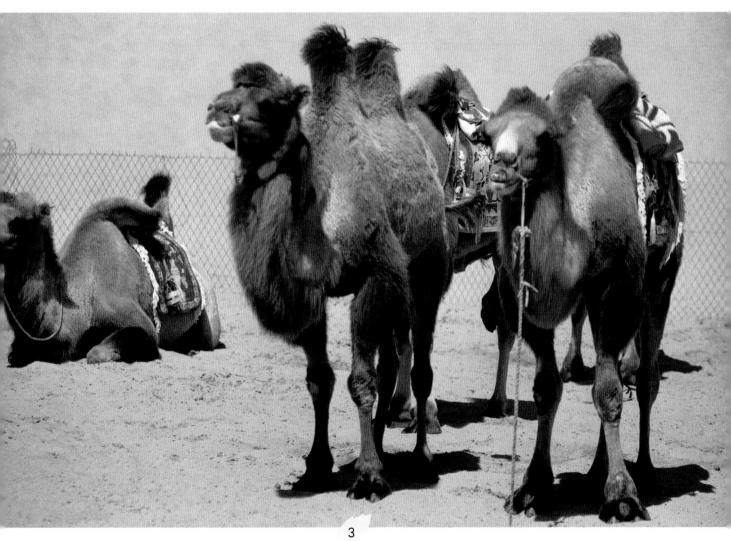

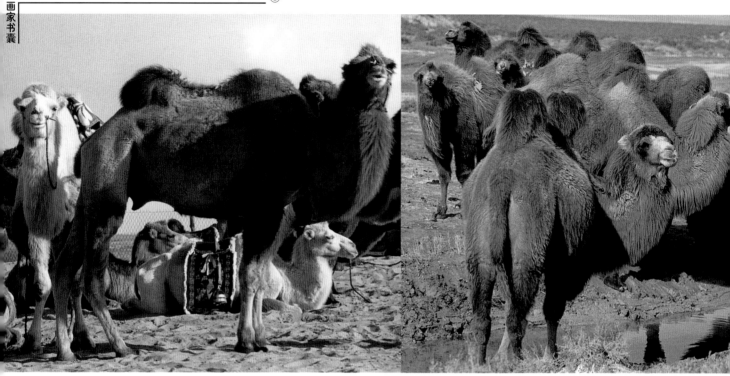

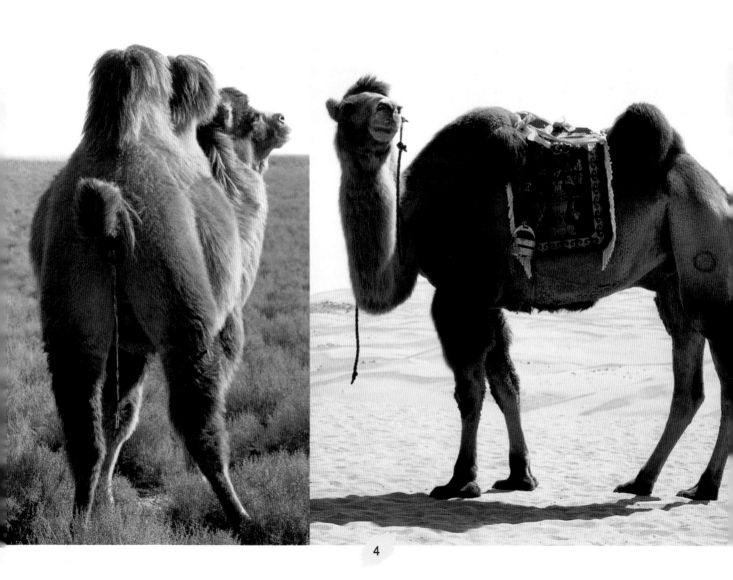

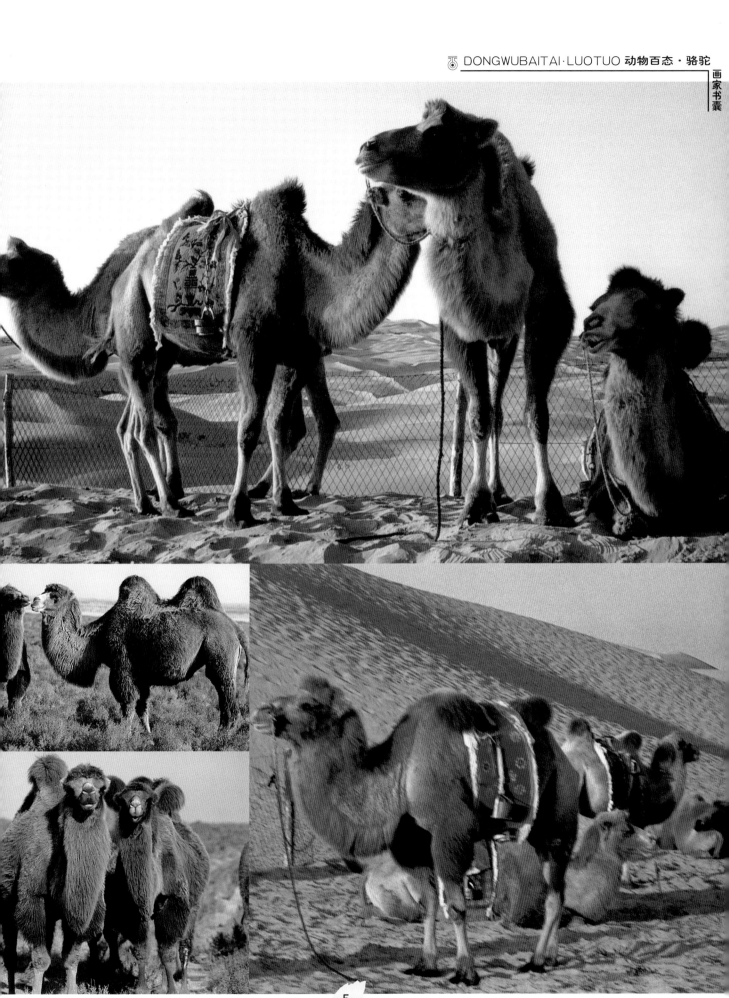

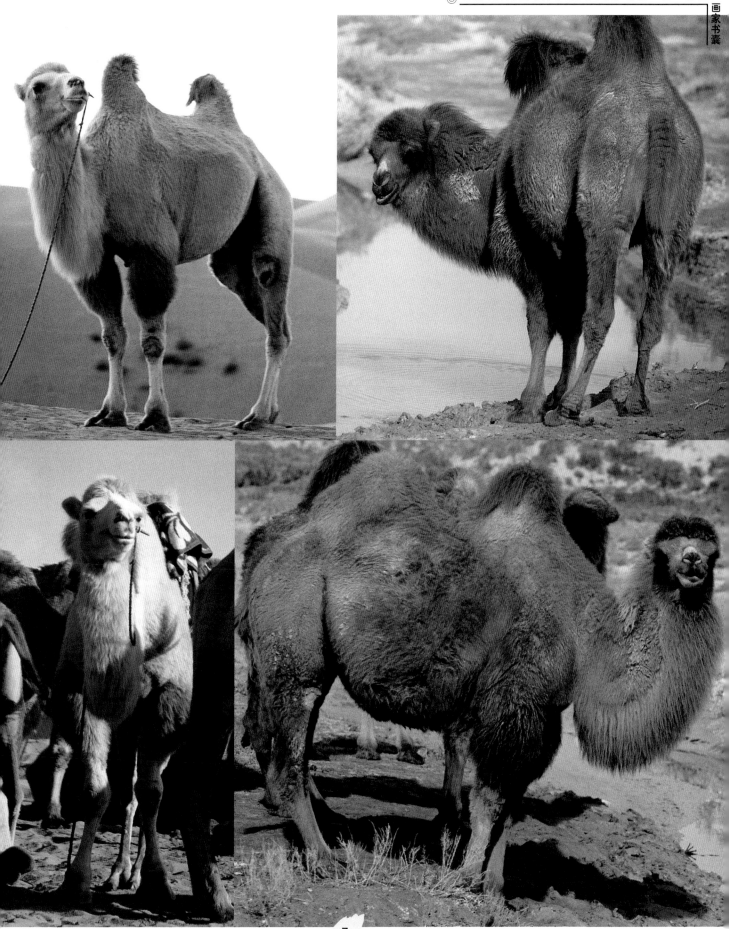

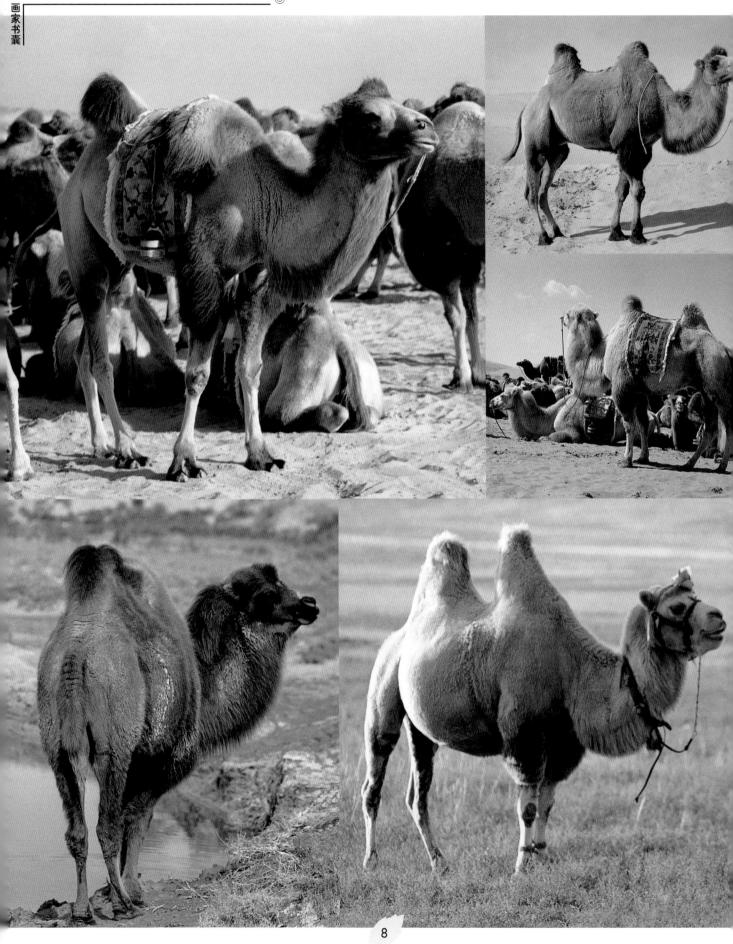

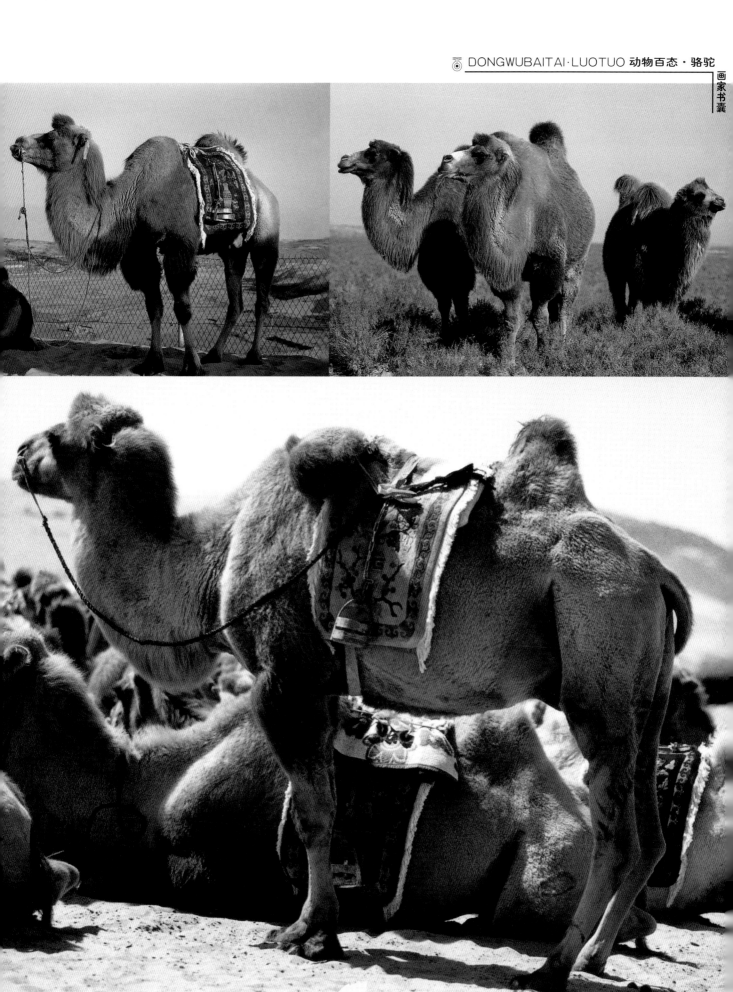

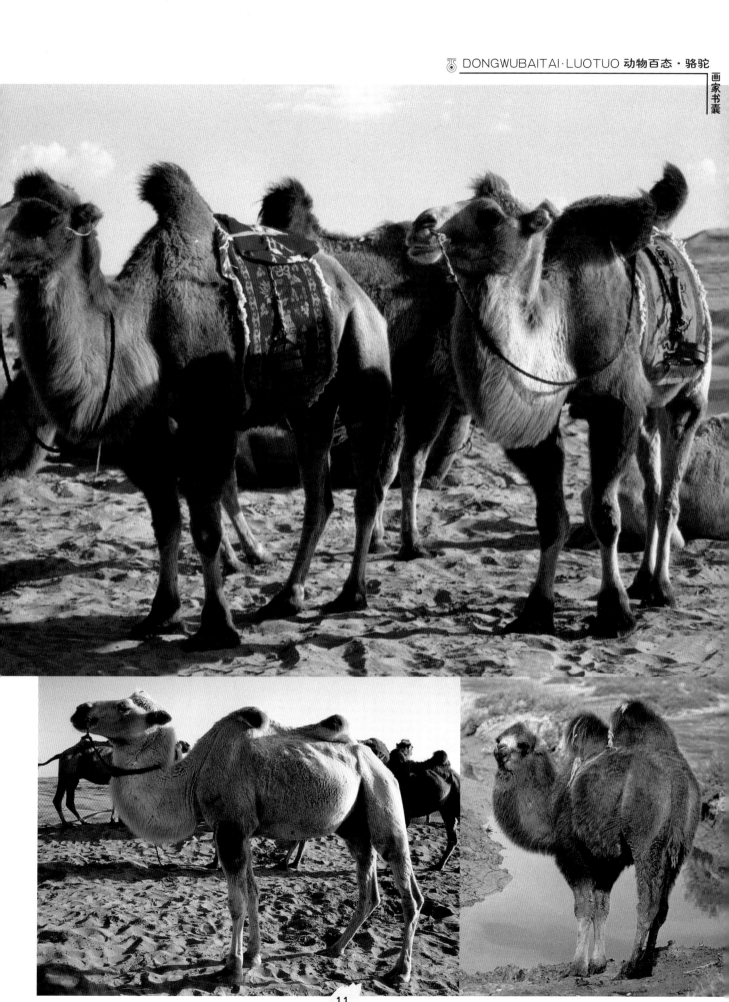

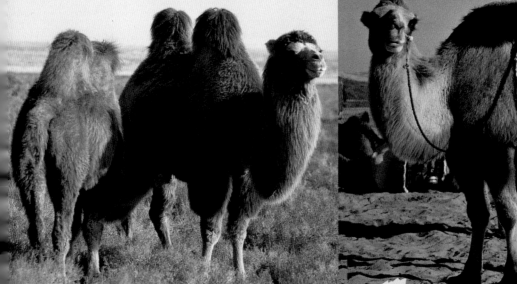

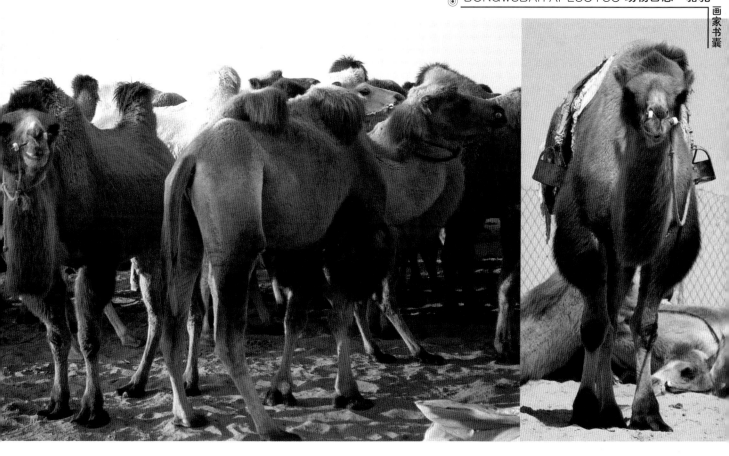

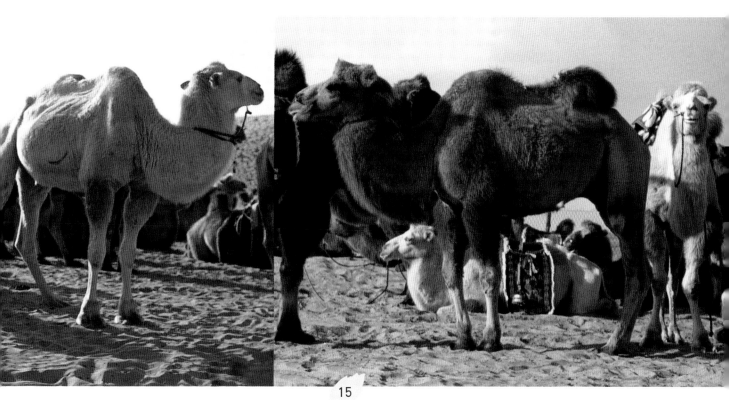

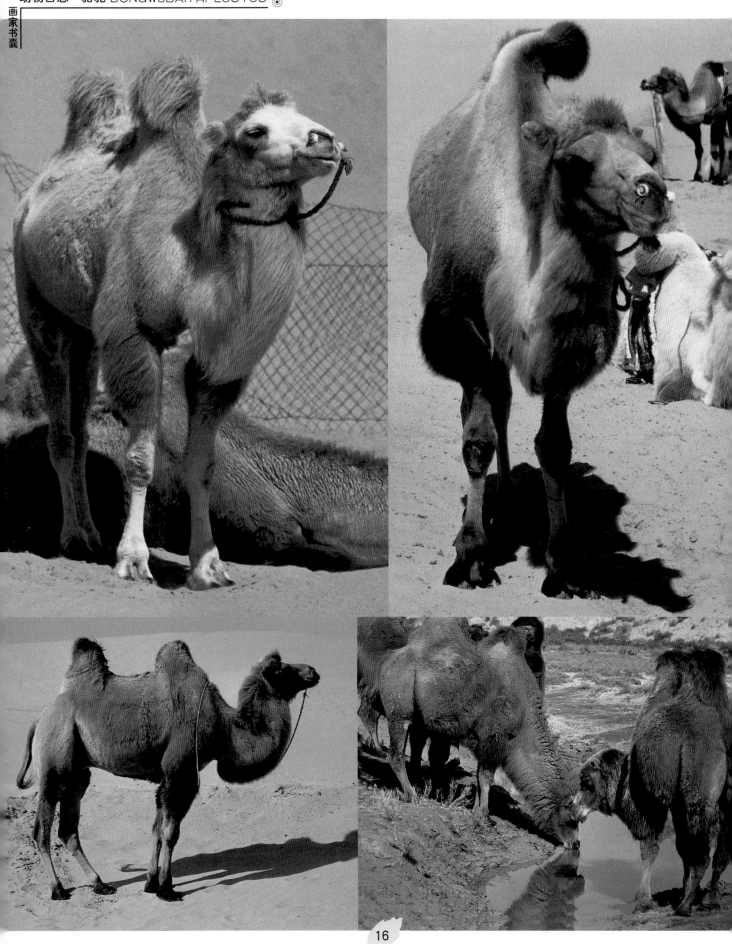

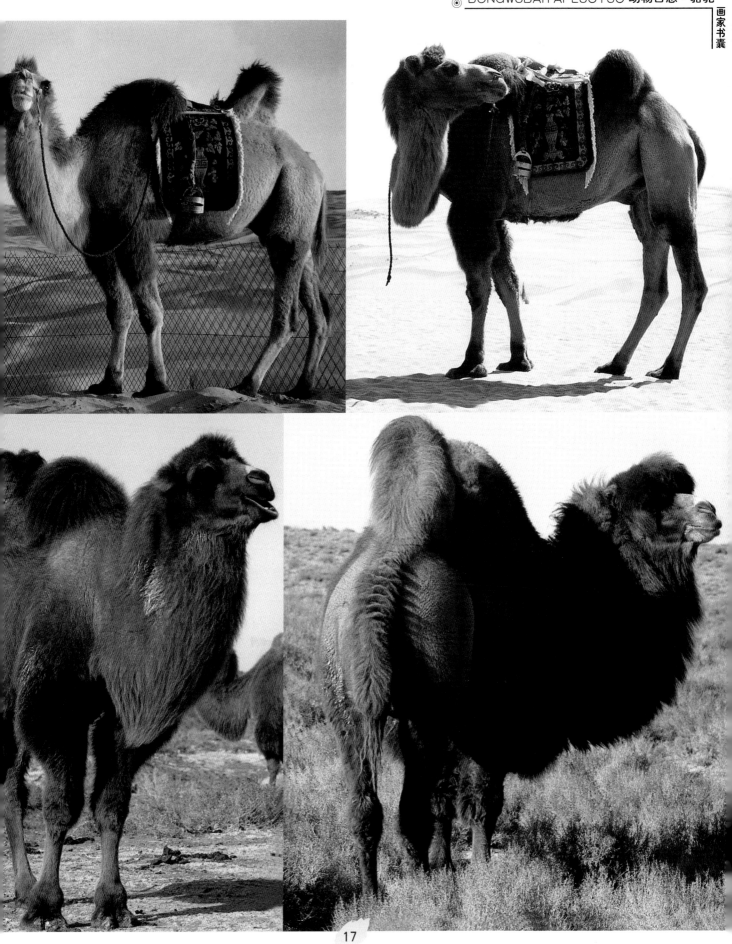

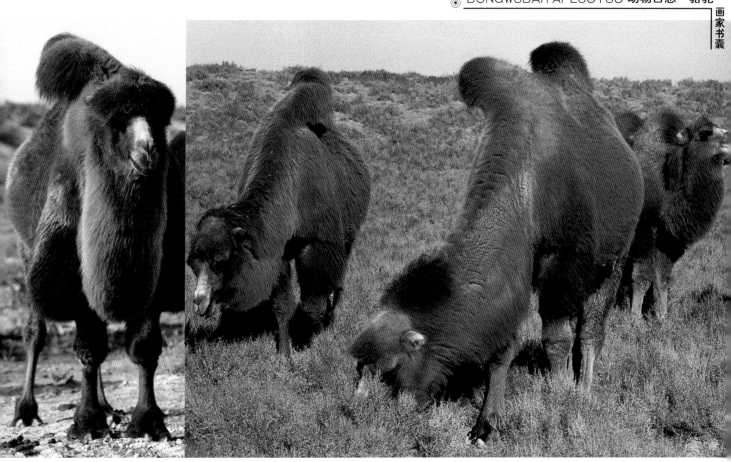

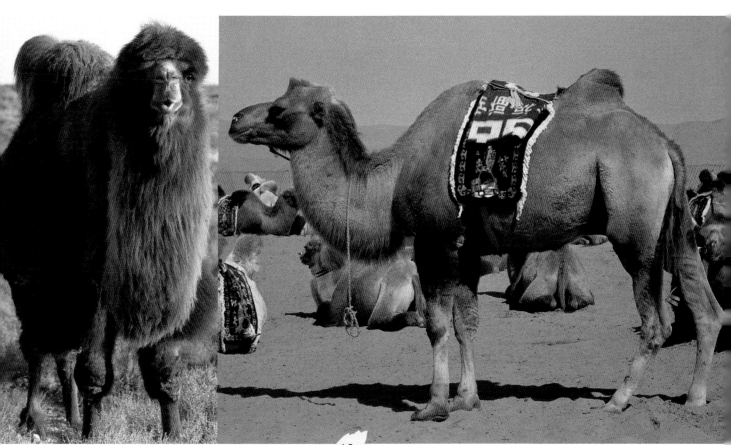

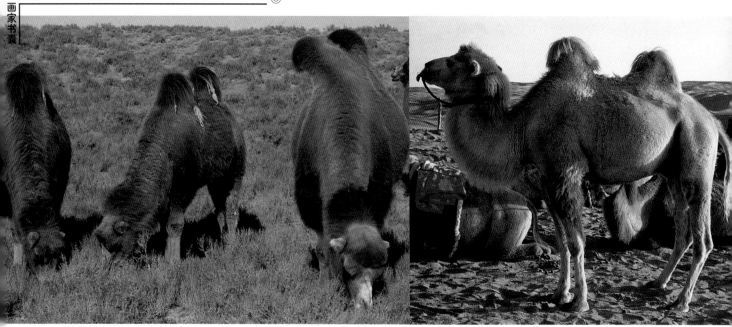

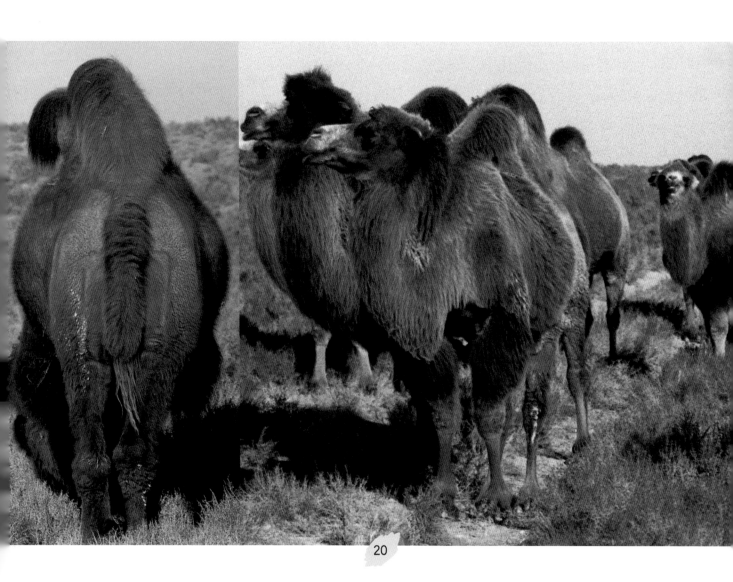

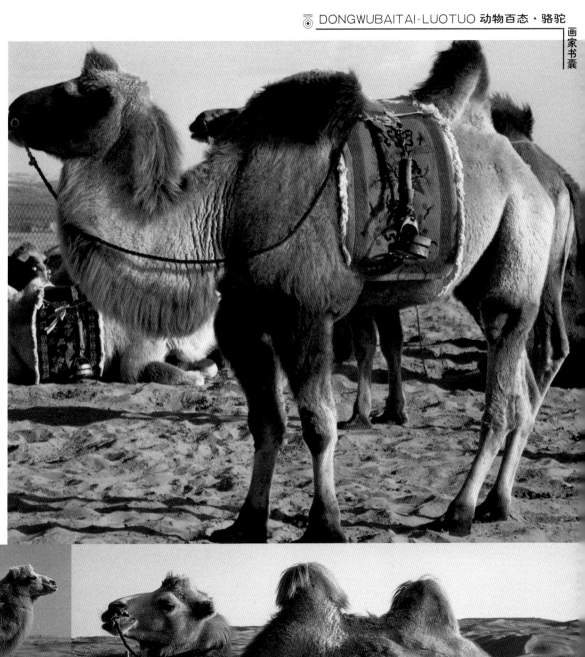

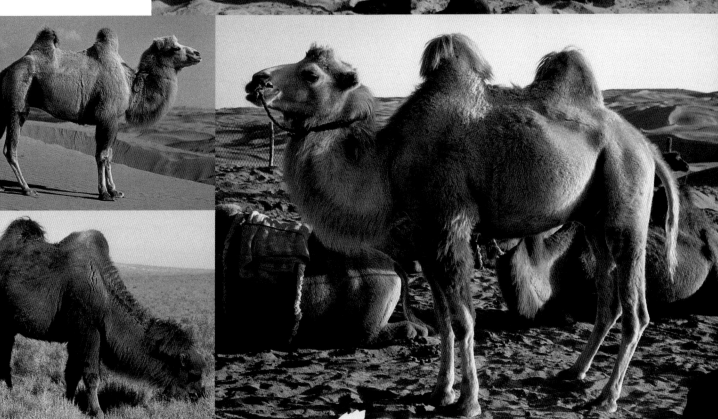

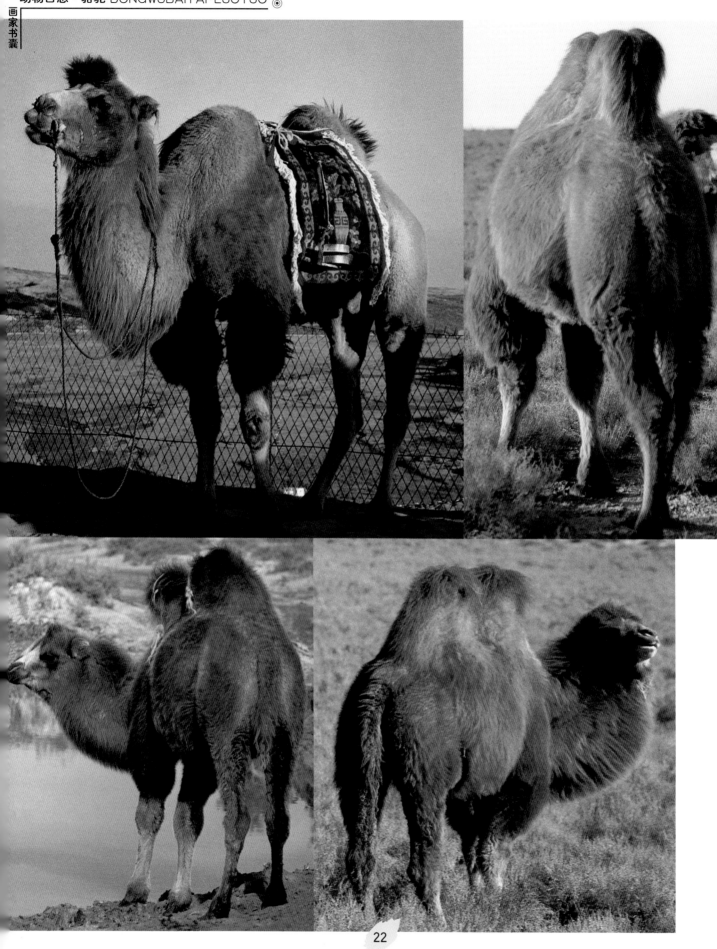

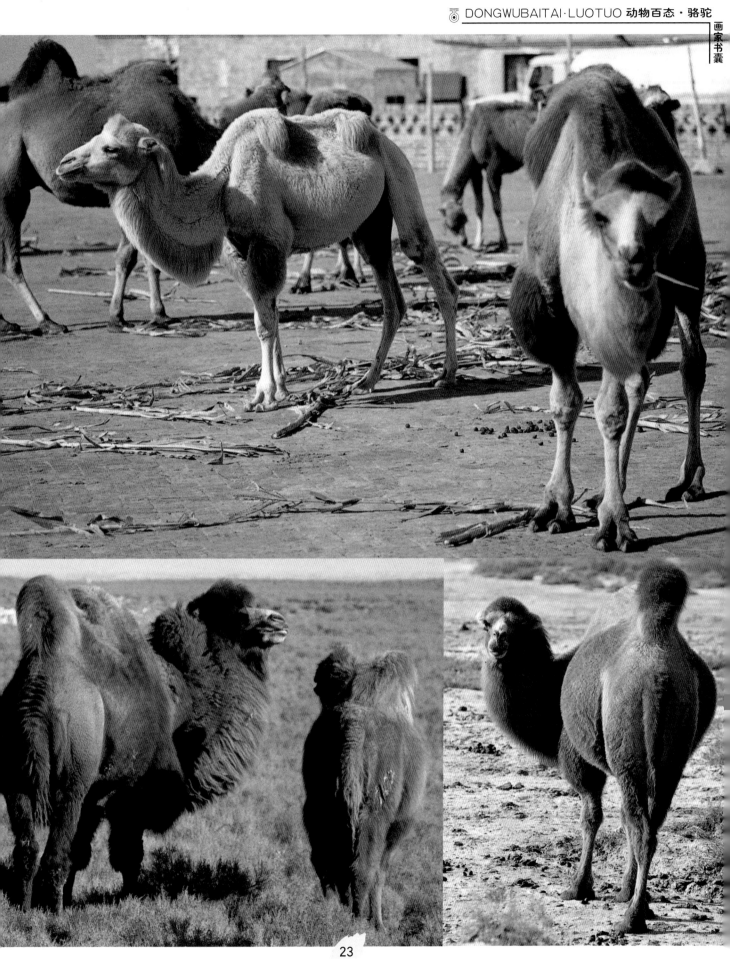

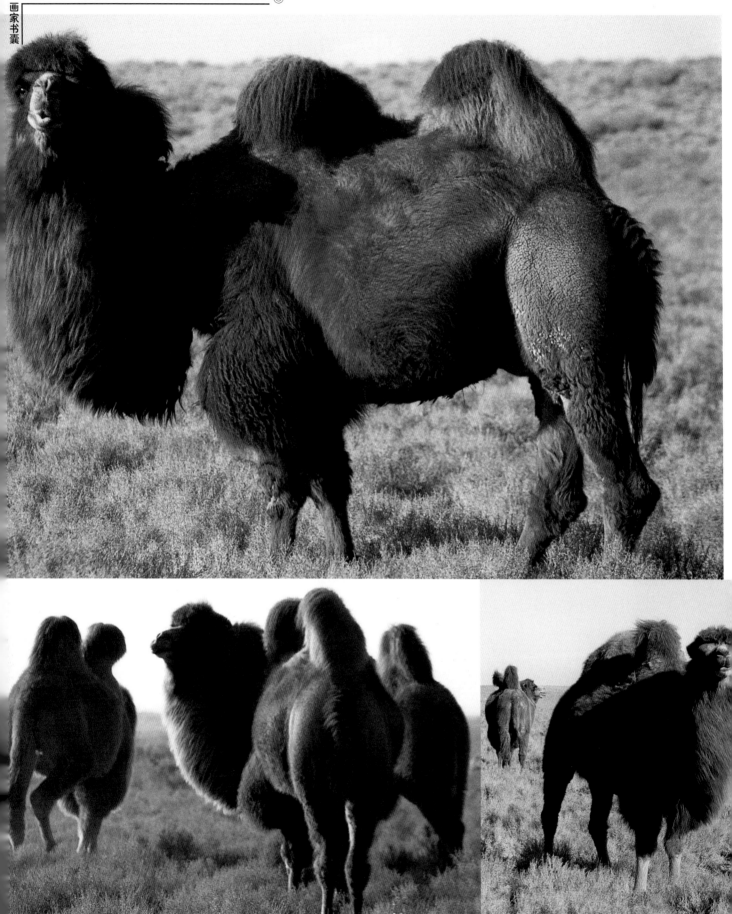

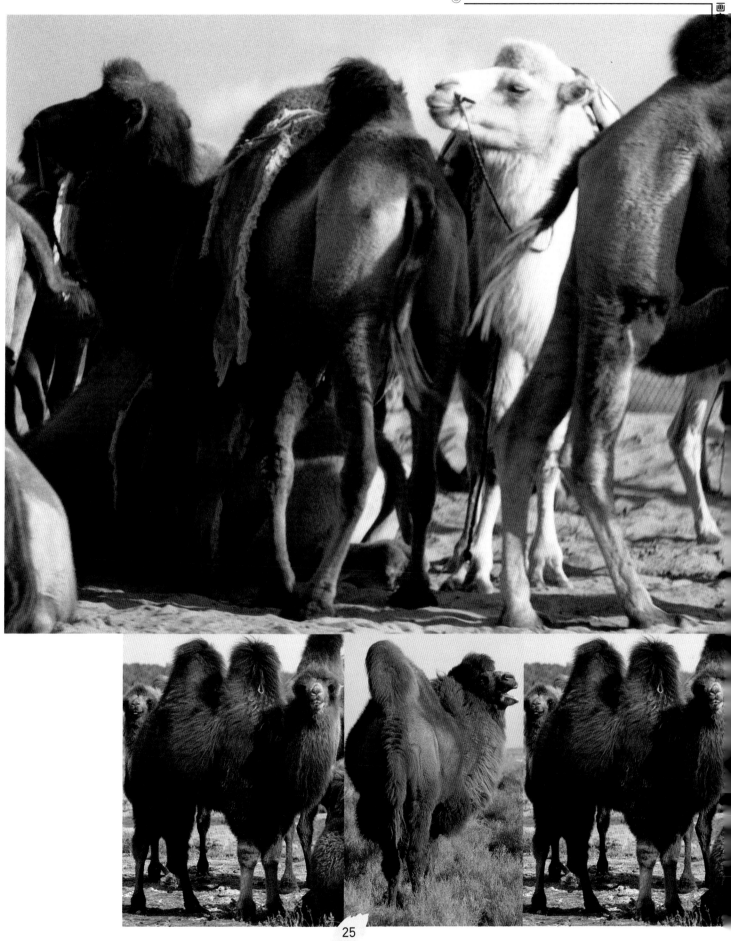

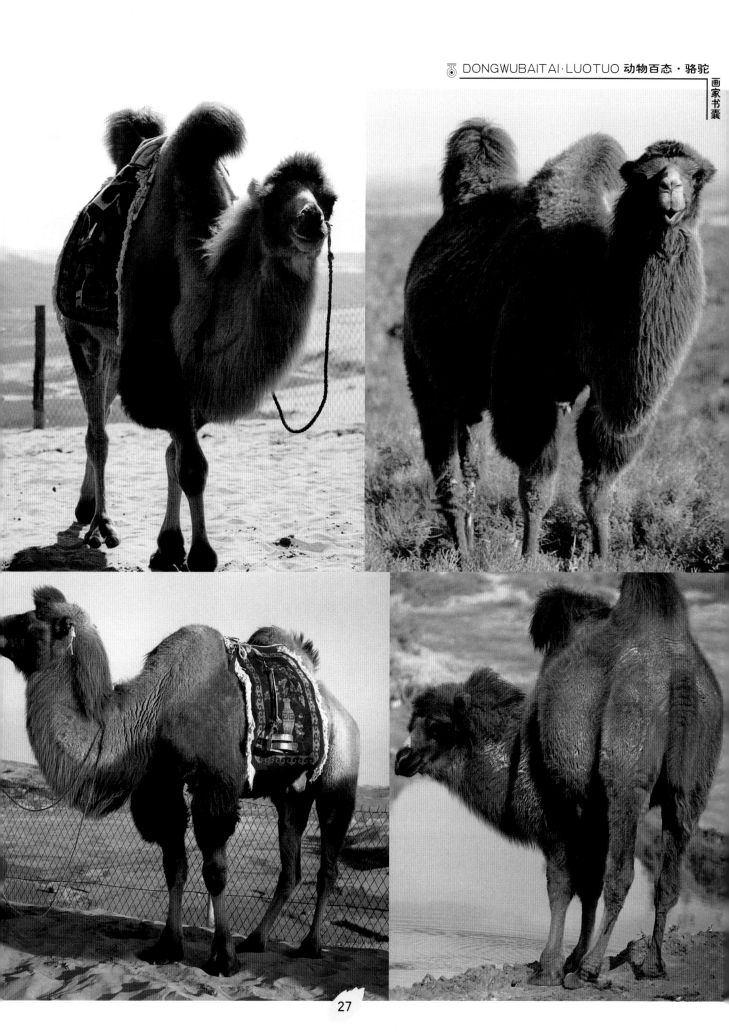

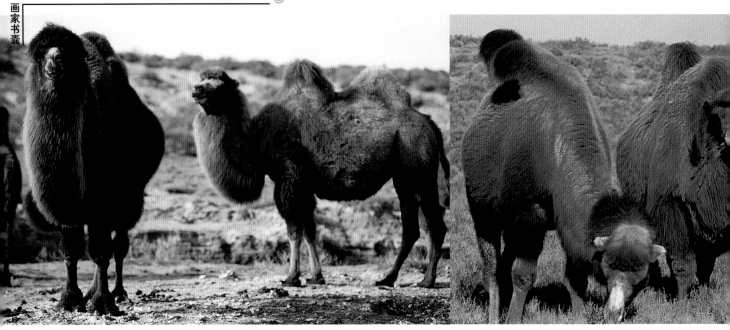

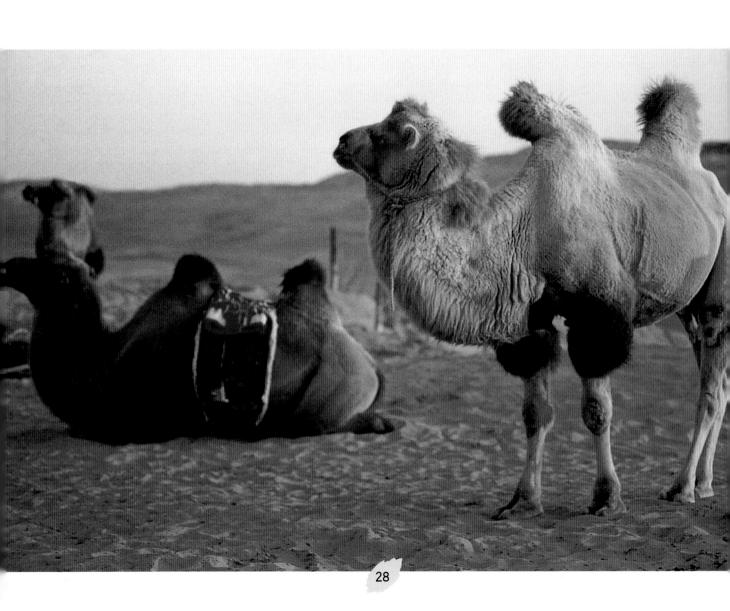

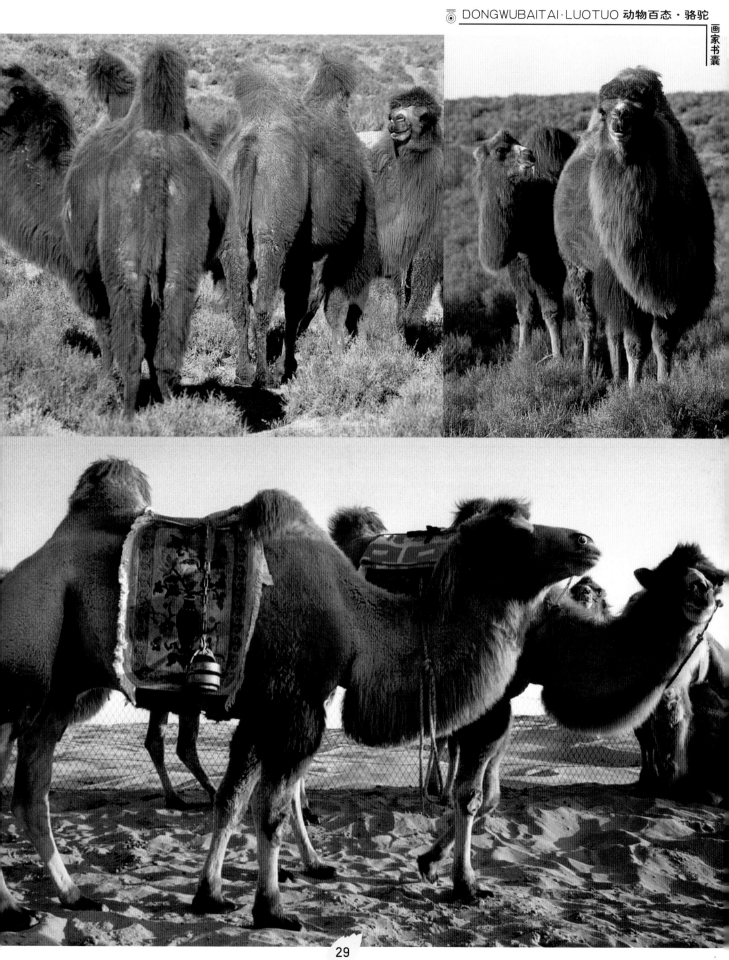

画家书囊

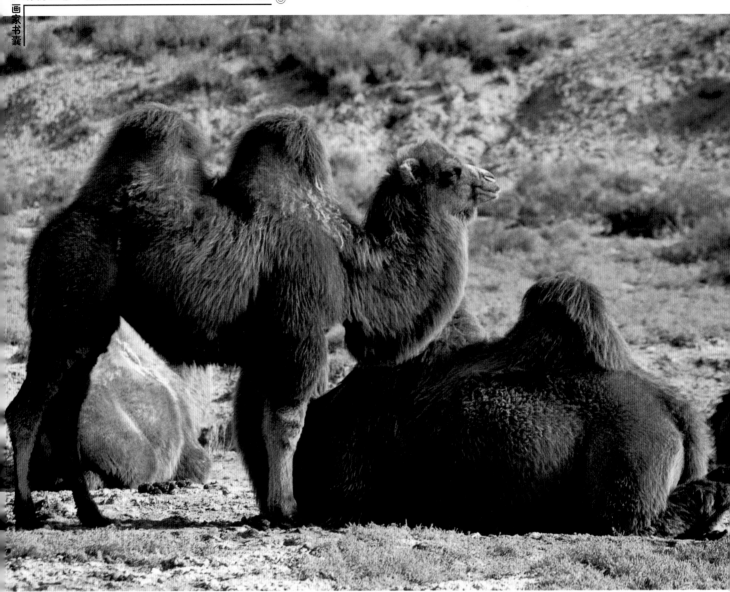

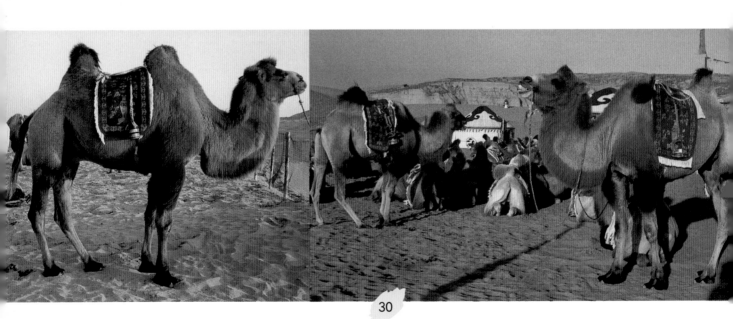

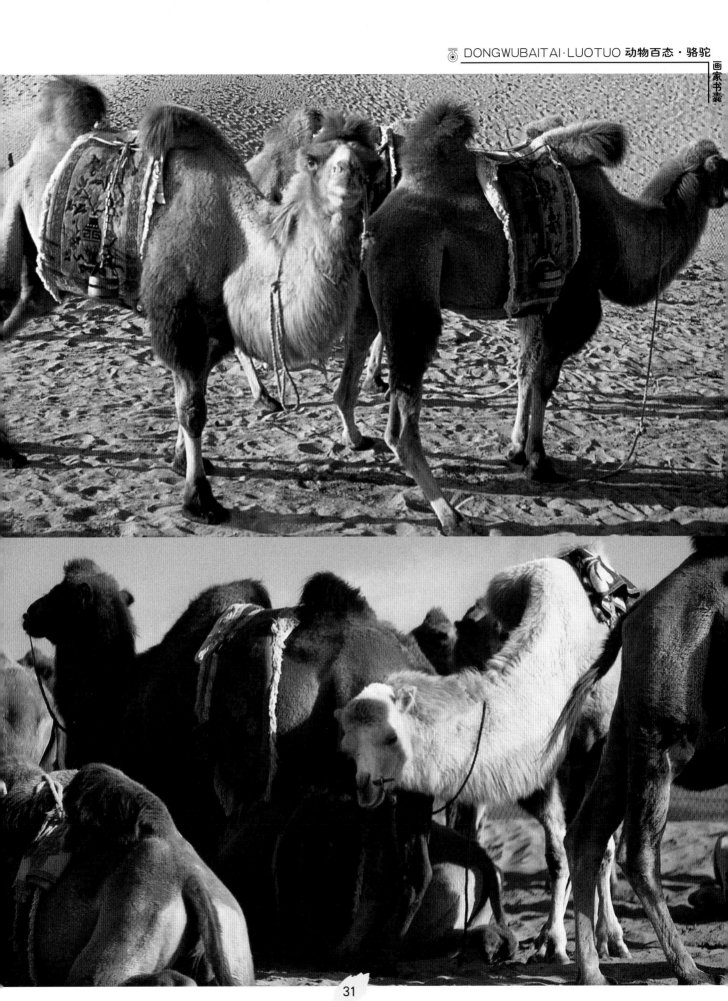

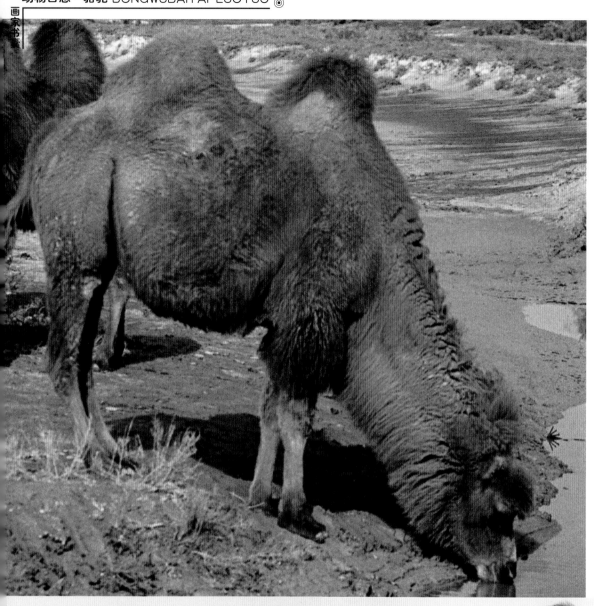

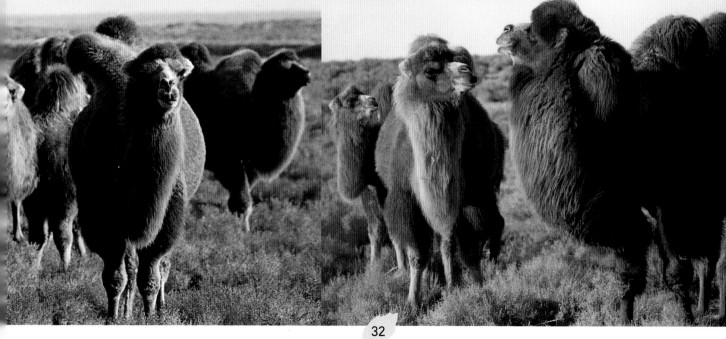

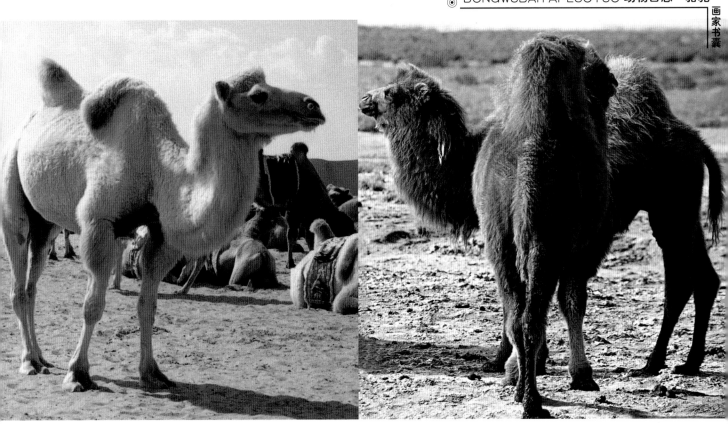

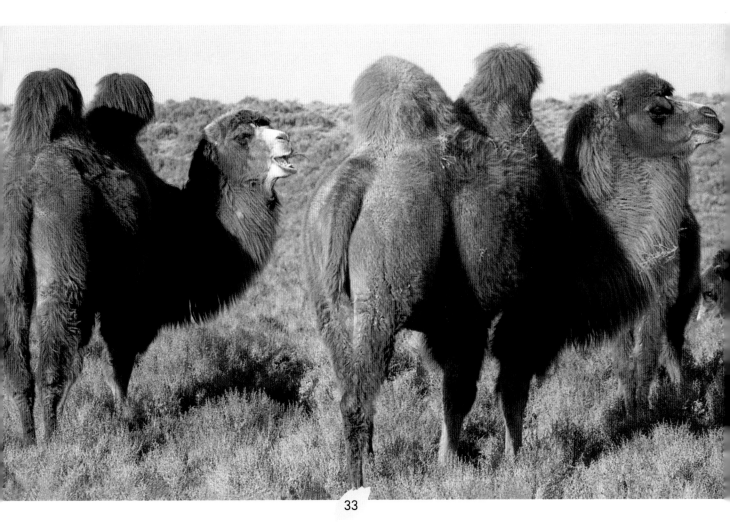

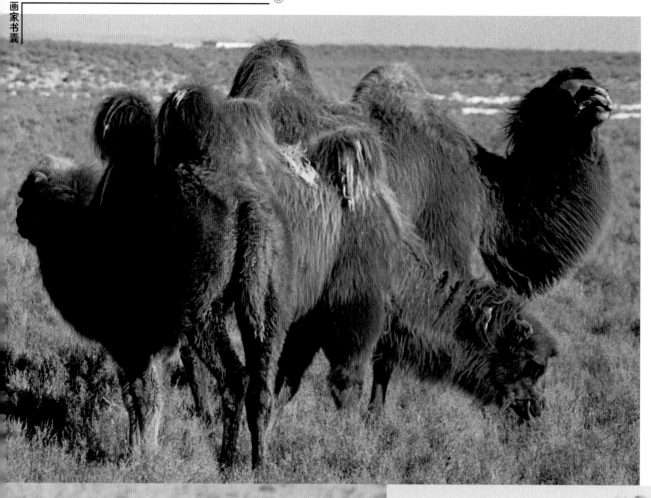

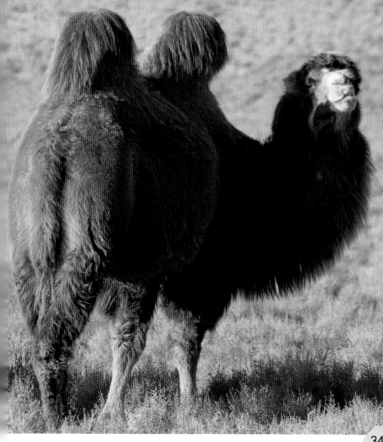

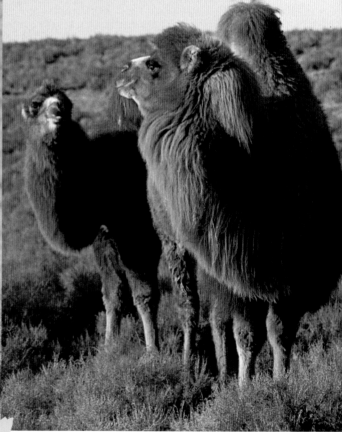

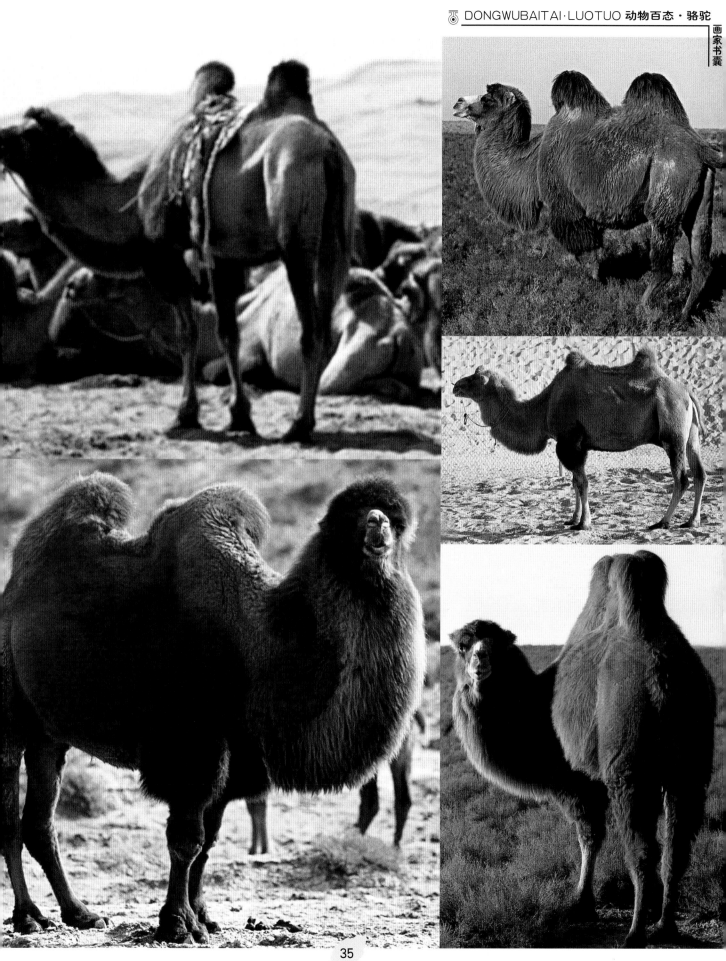

画家书囊

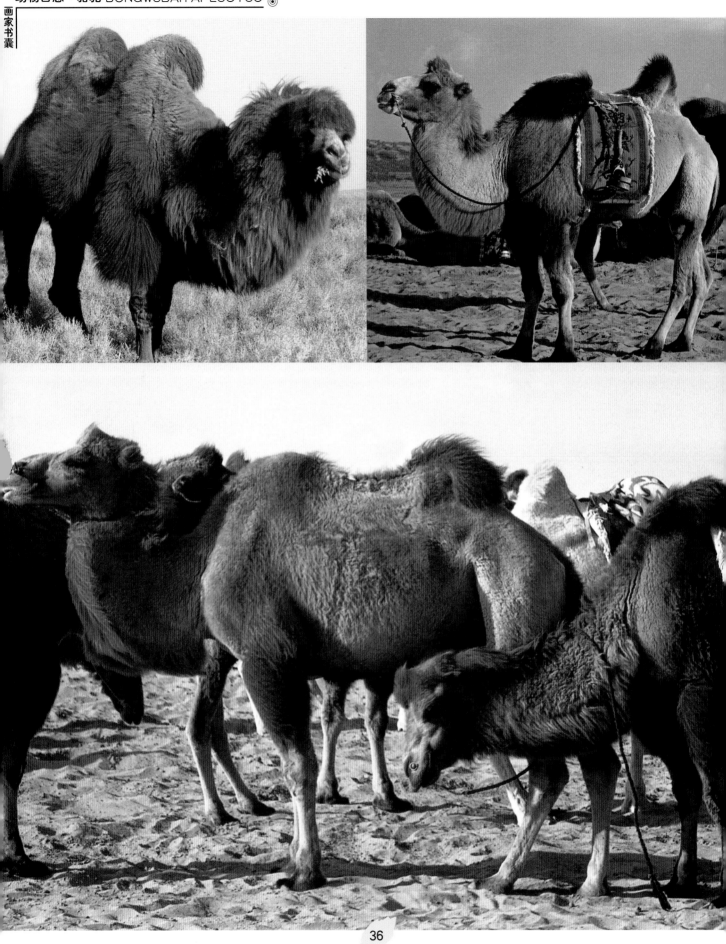

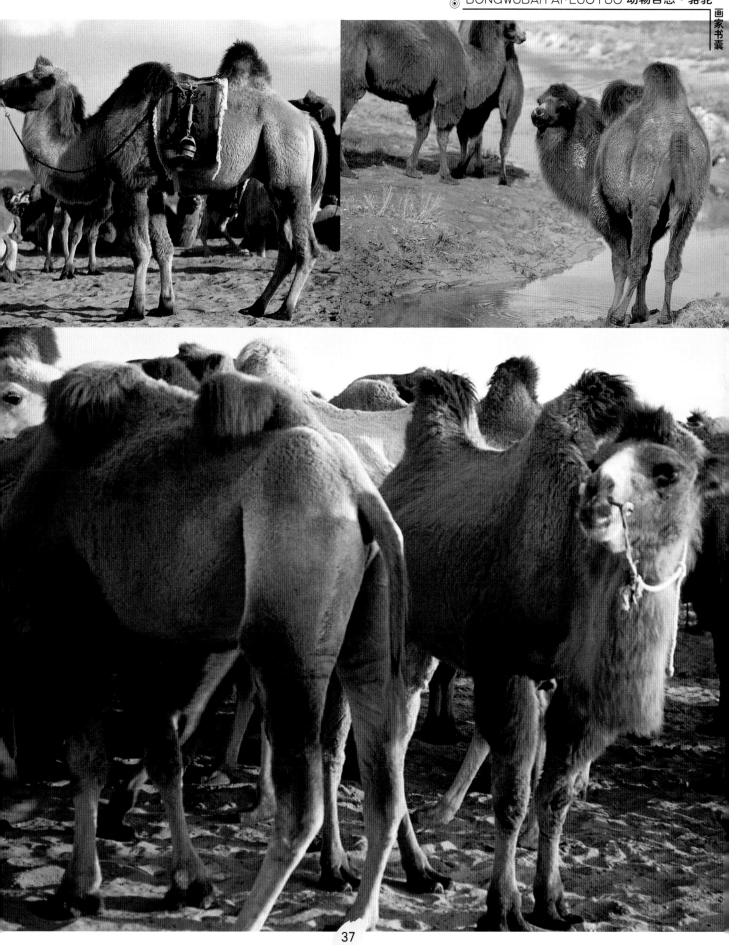

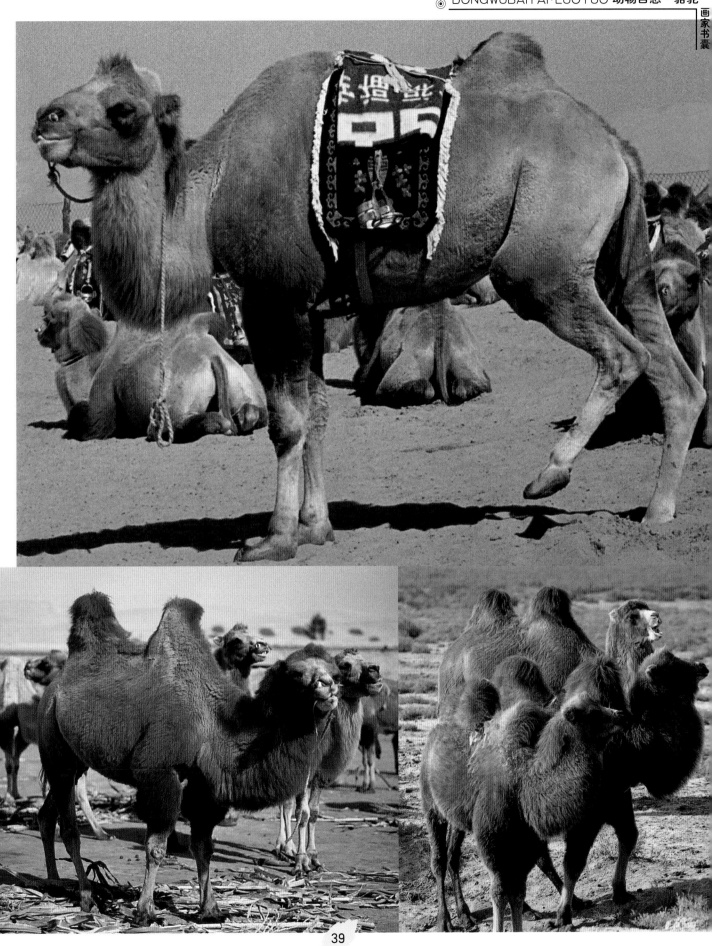

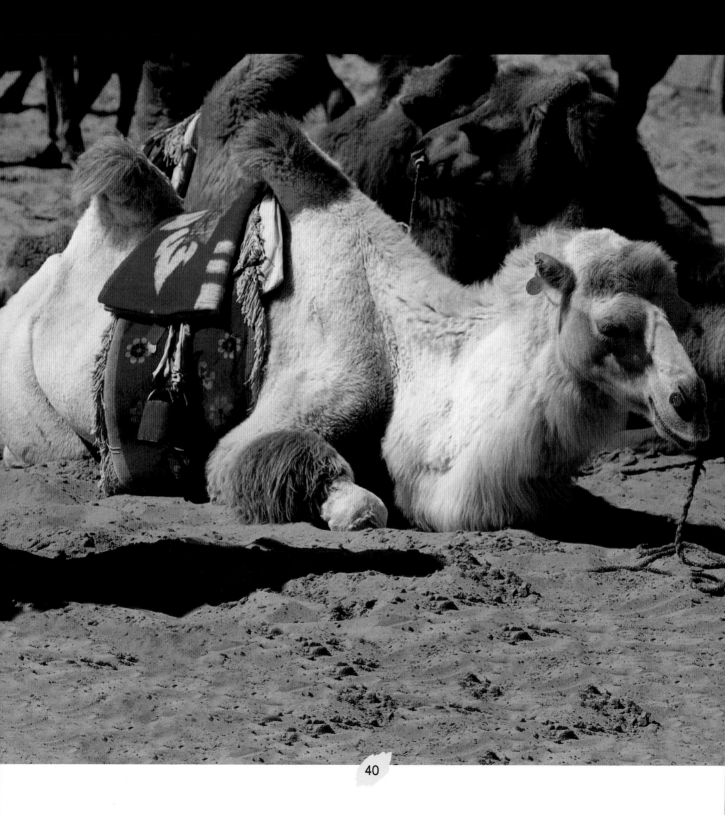

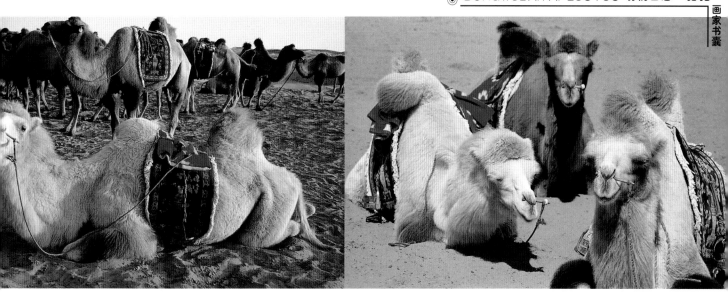

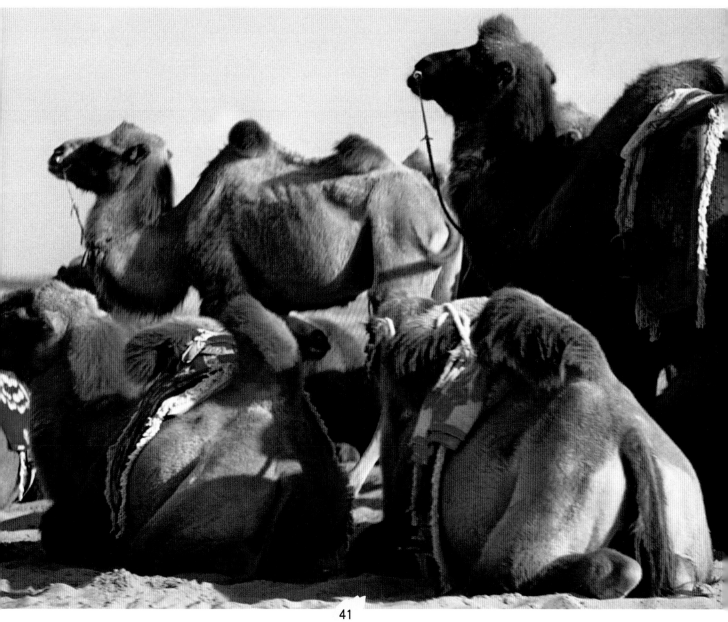

41

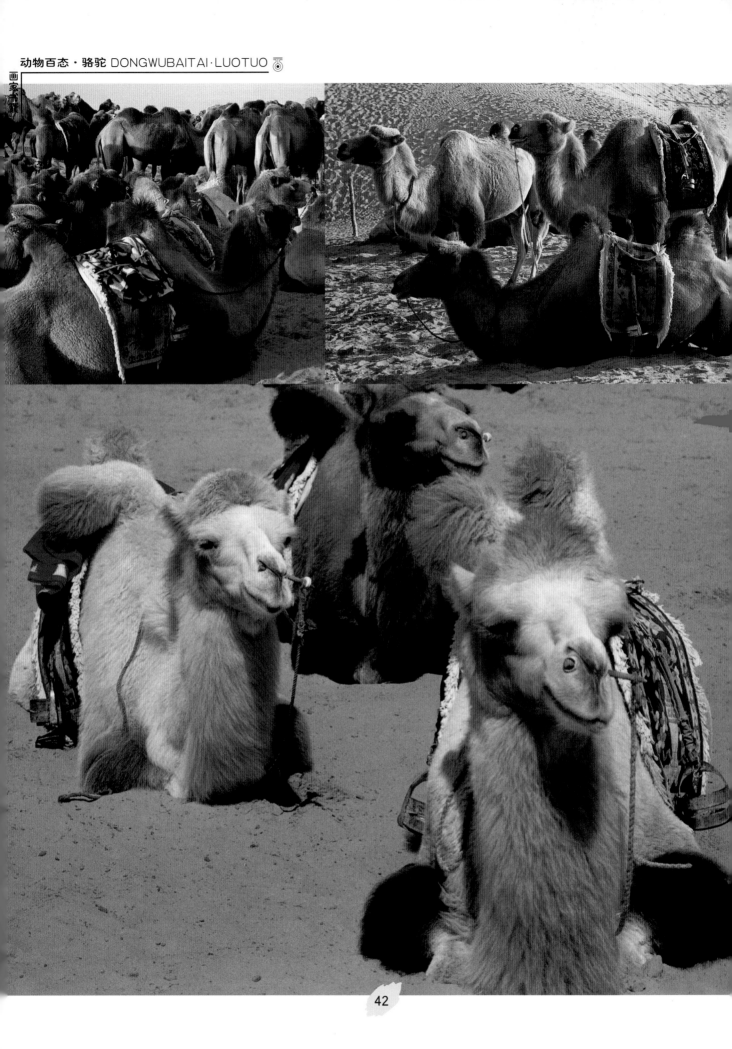

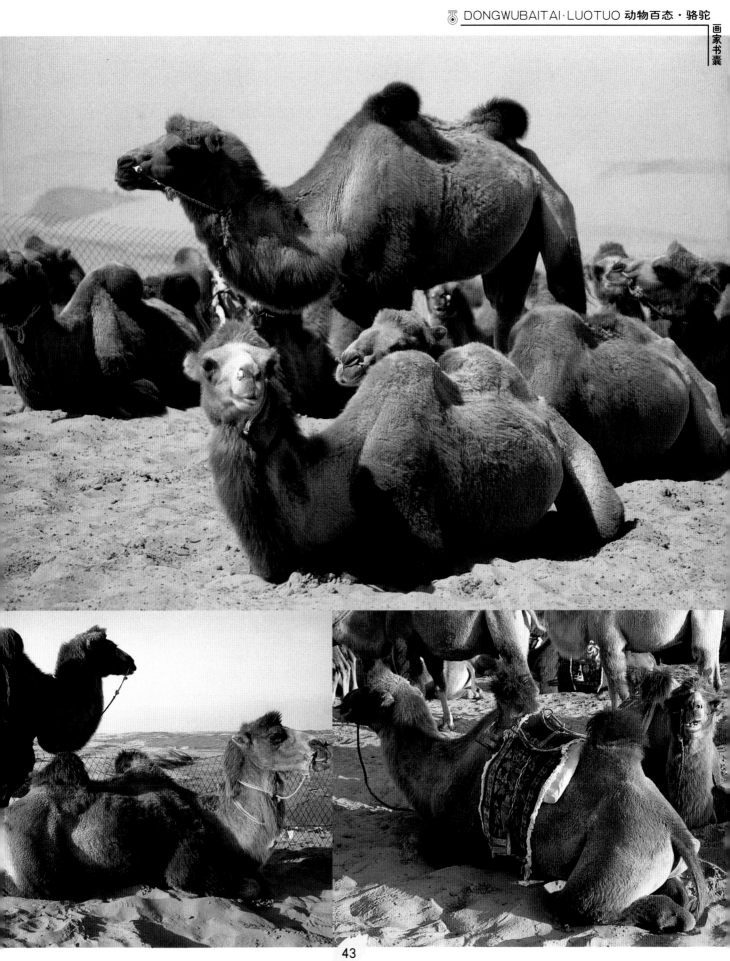

画家书囊

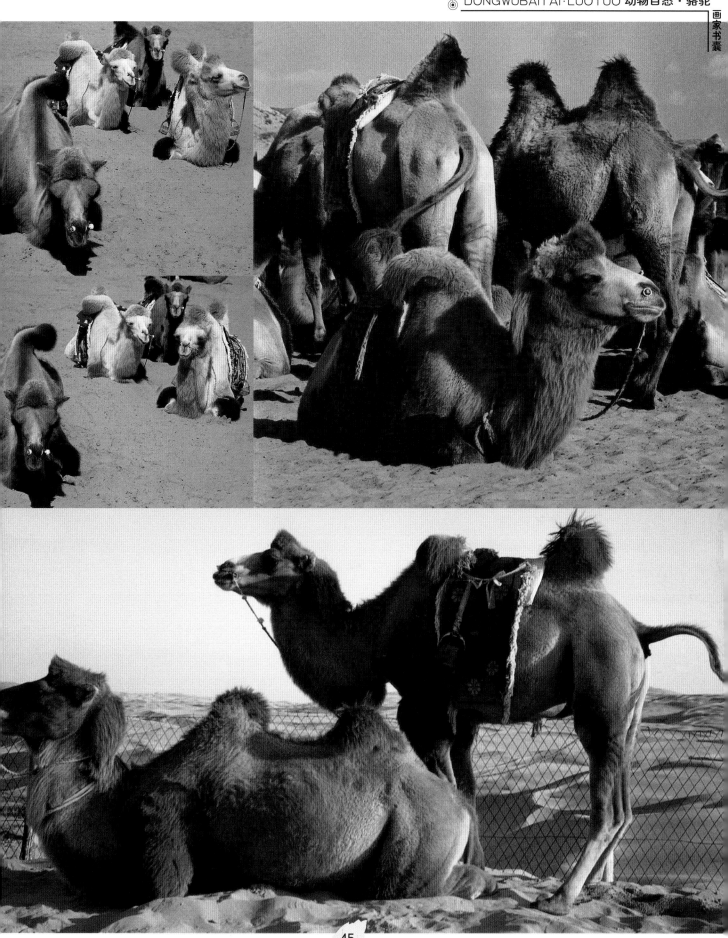

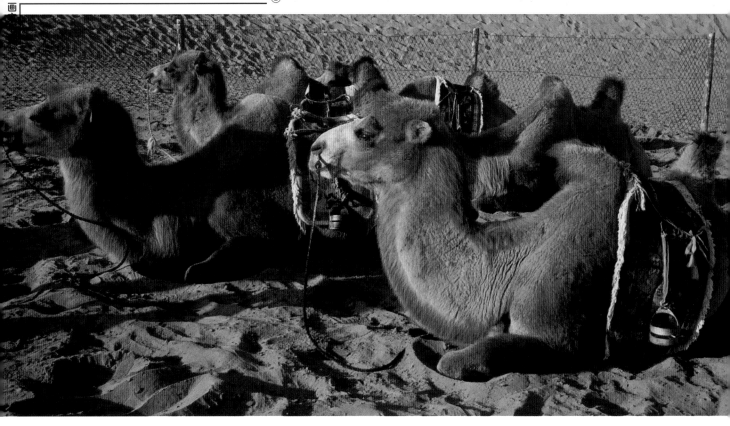

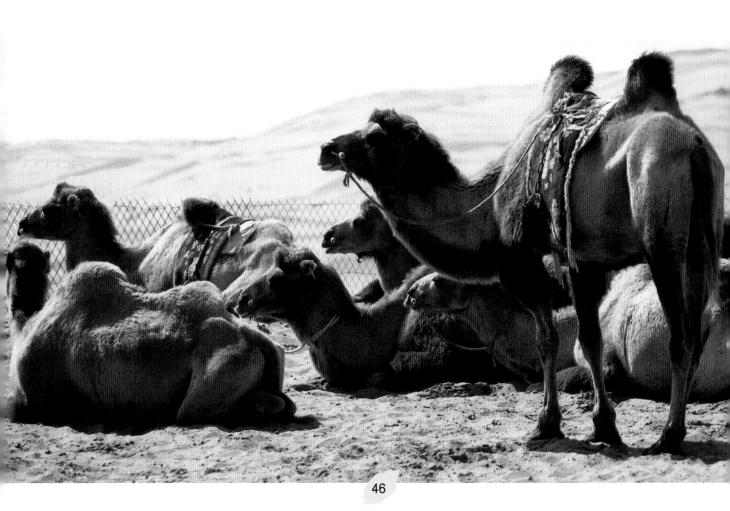

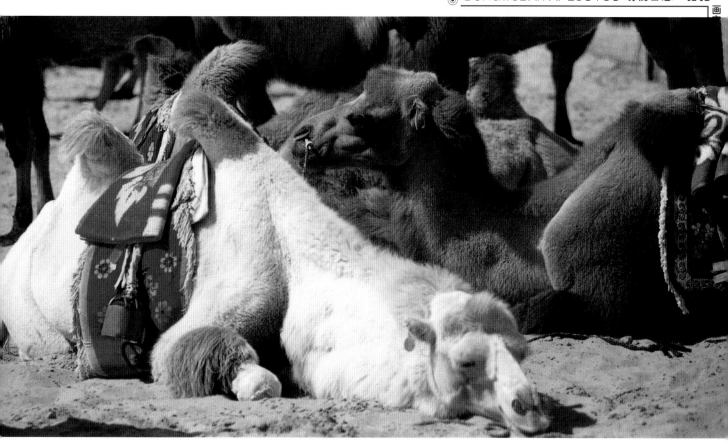

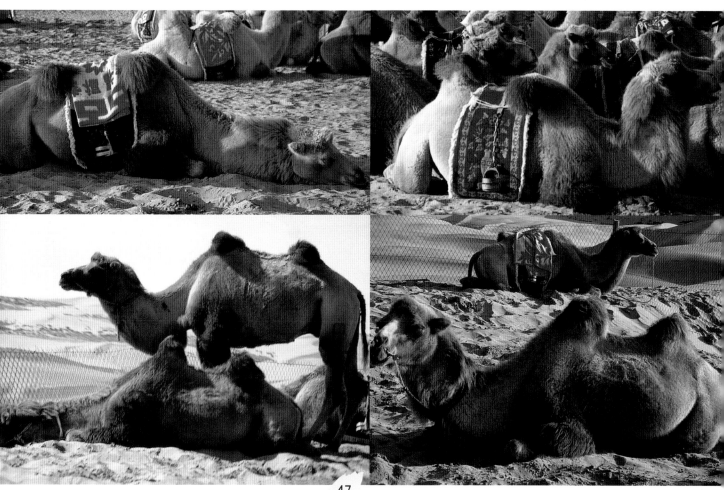

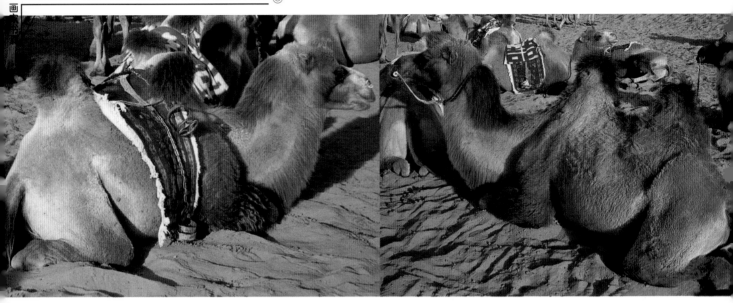

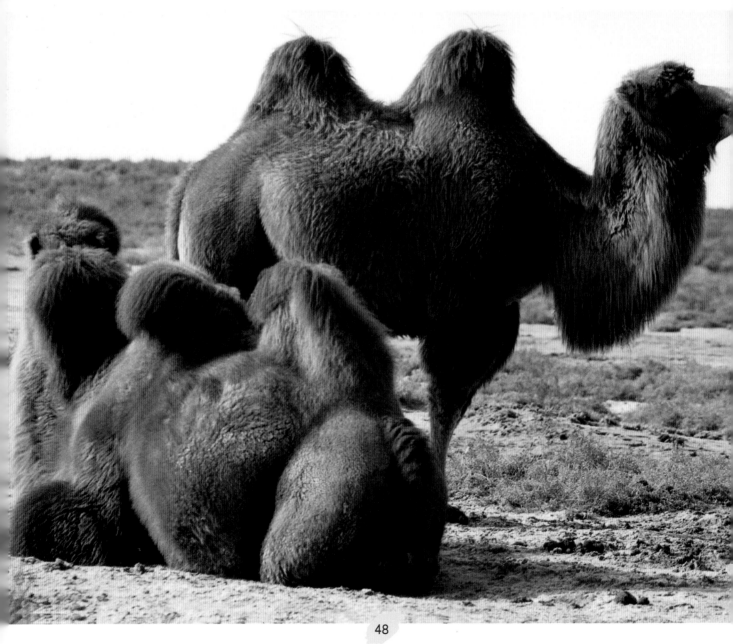

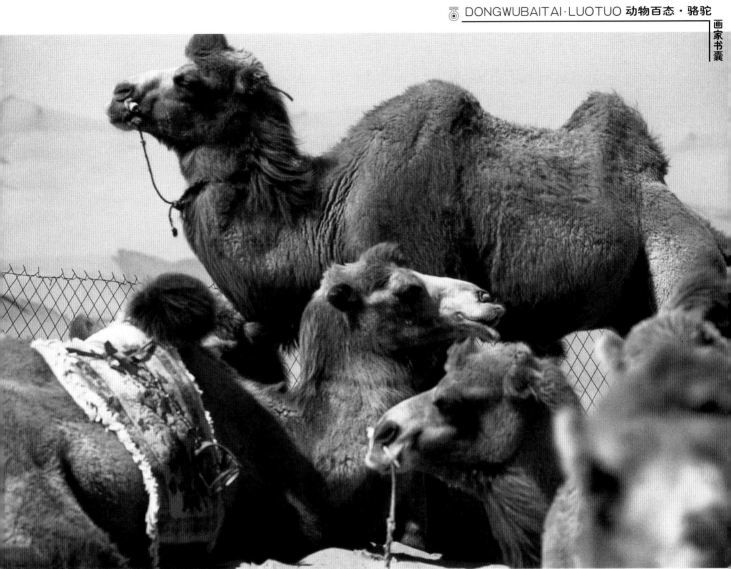

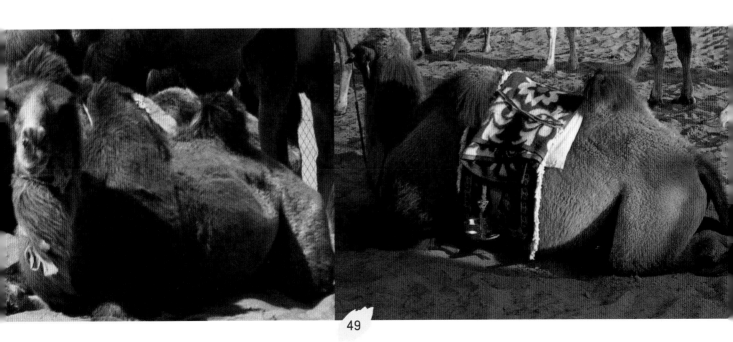

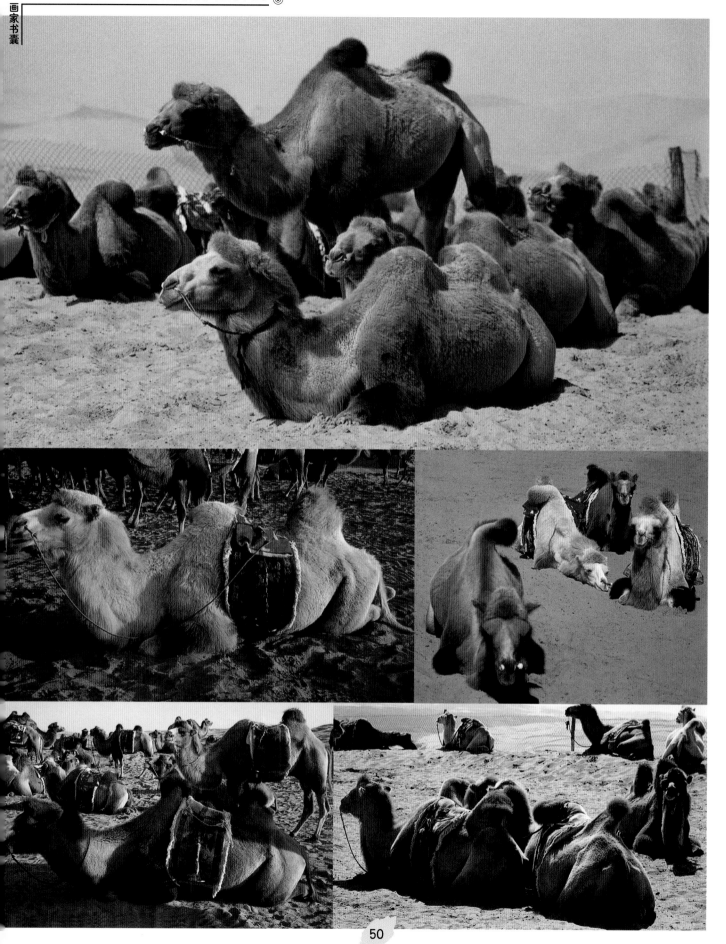

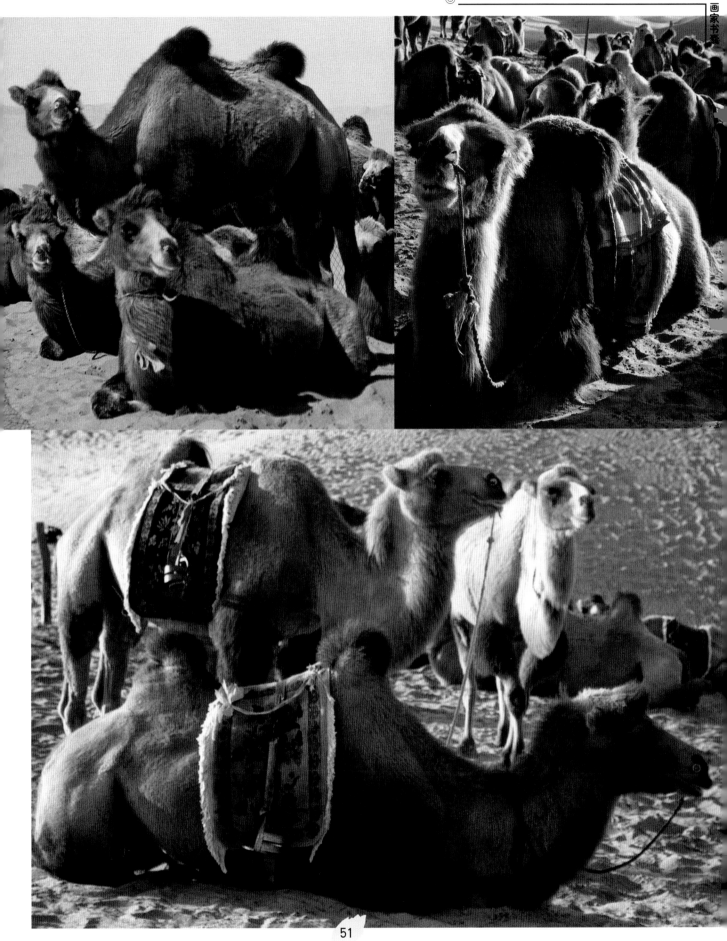

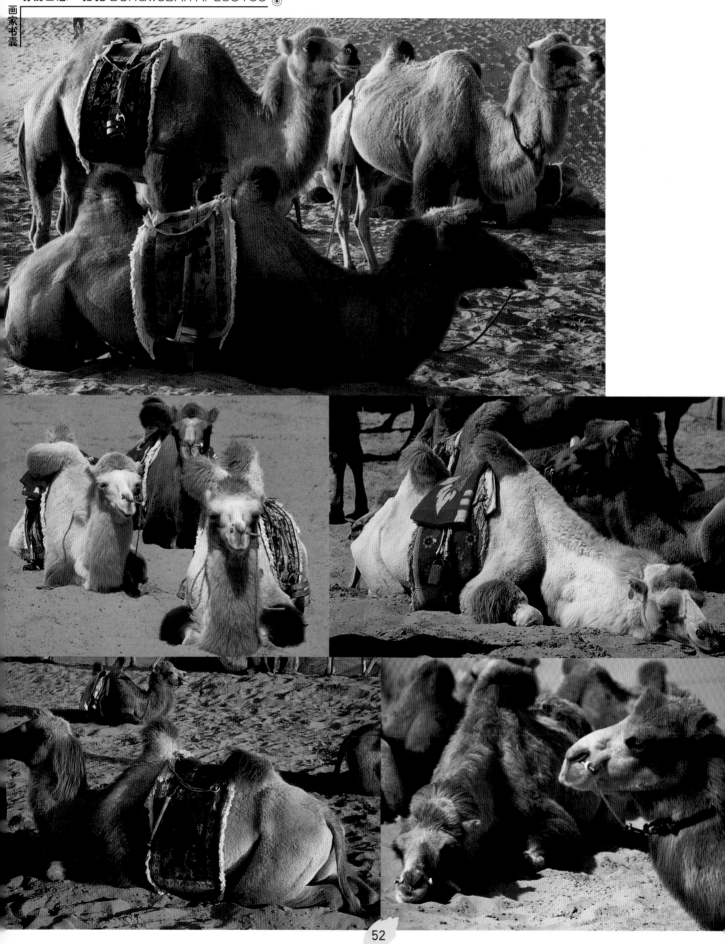

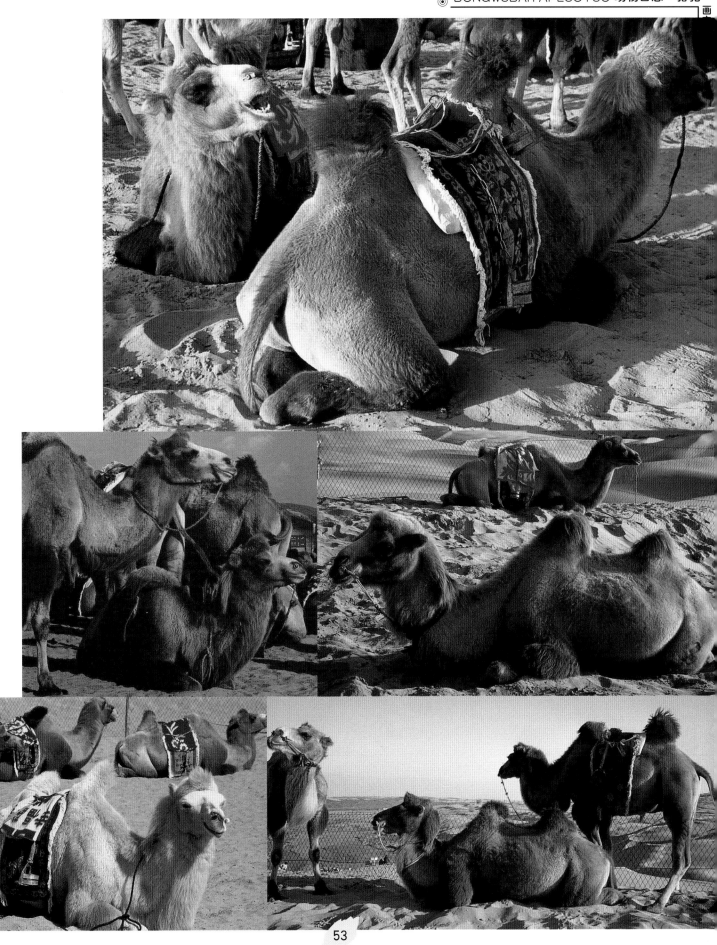

# 运 动 姿 态

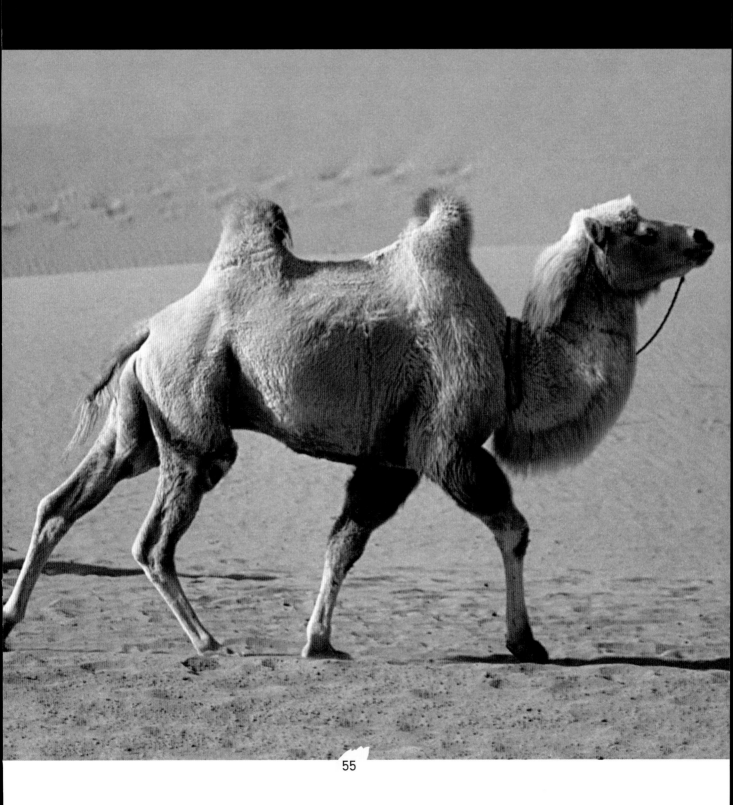

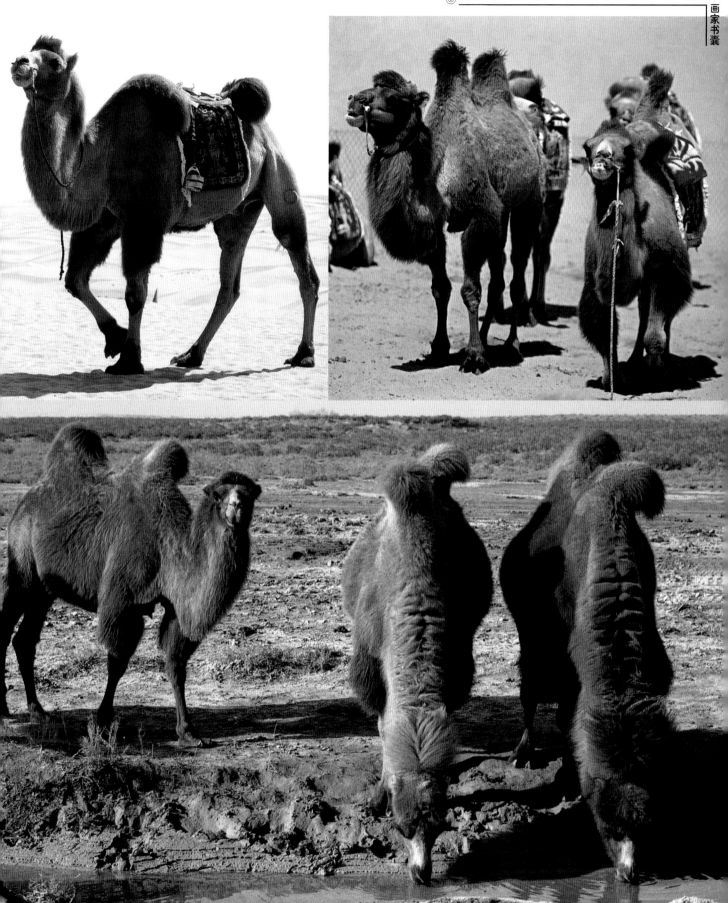

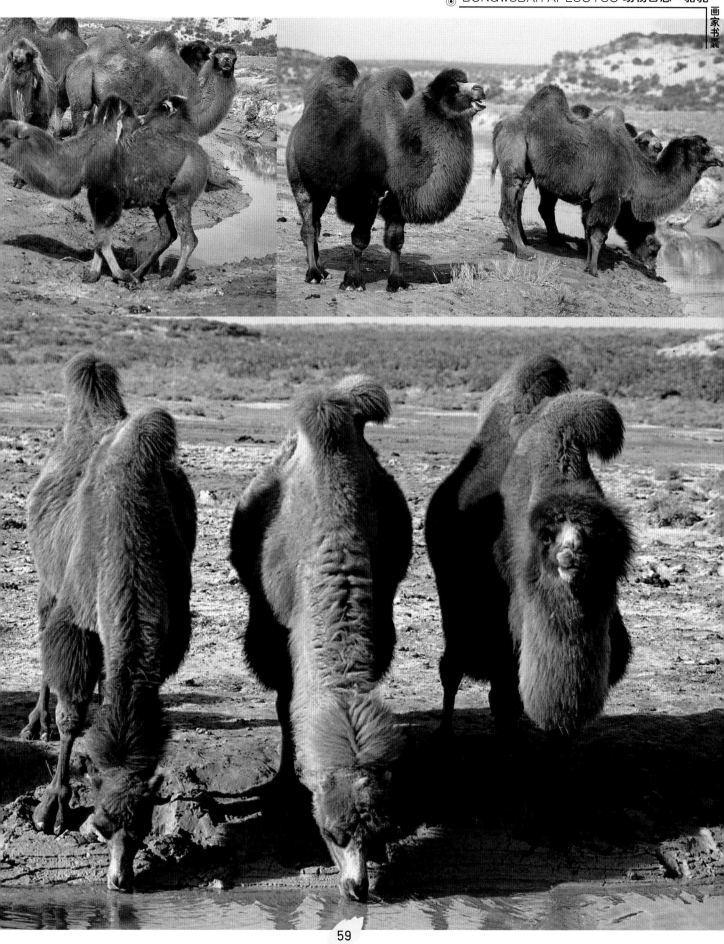

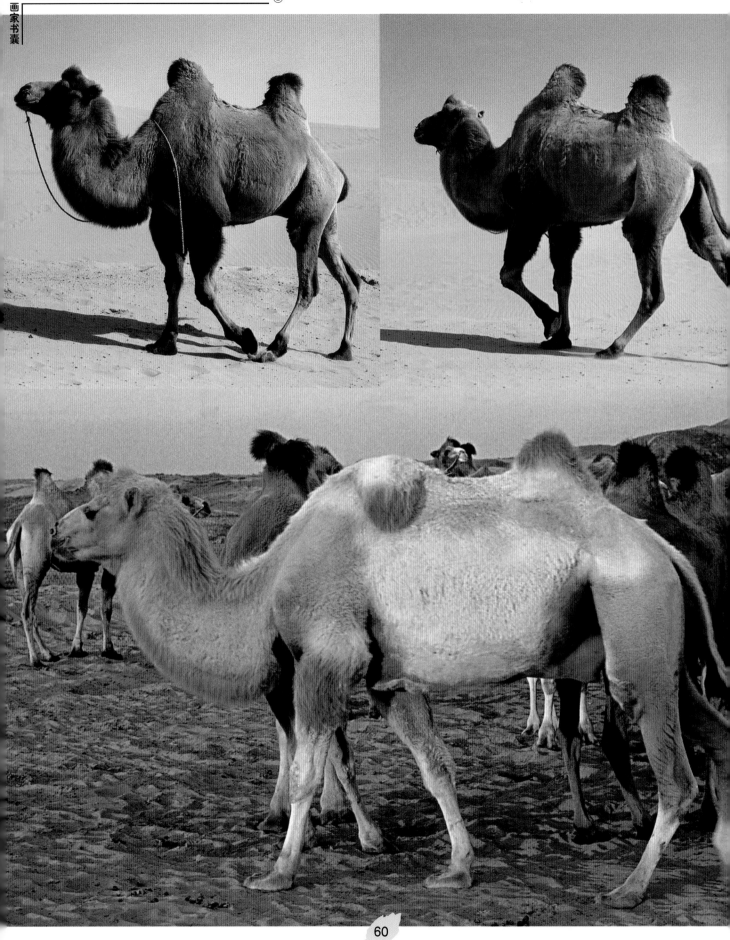

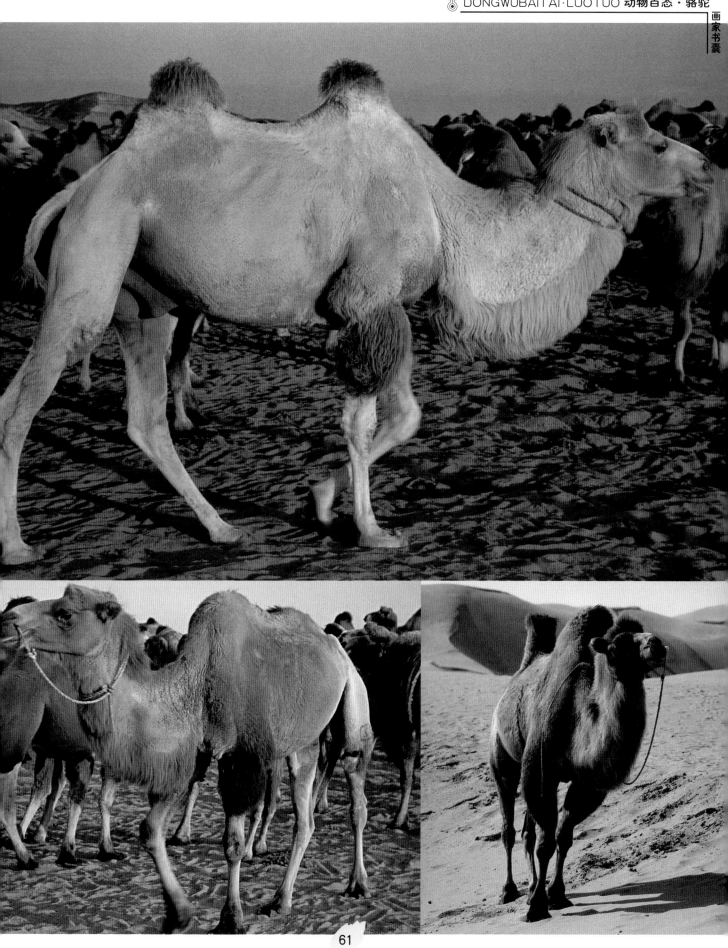

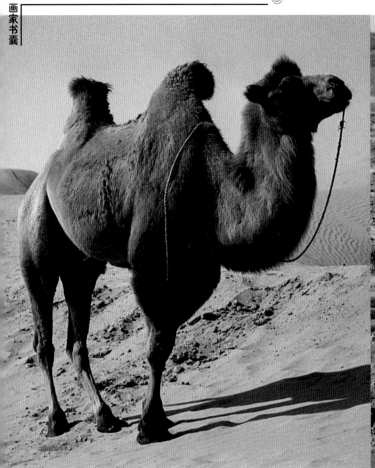
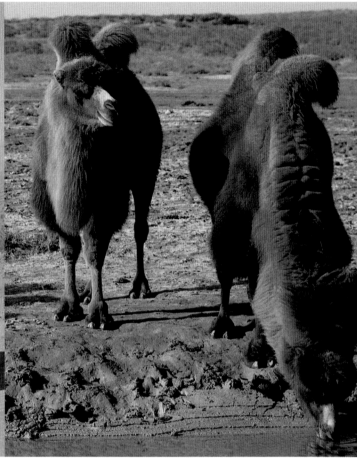
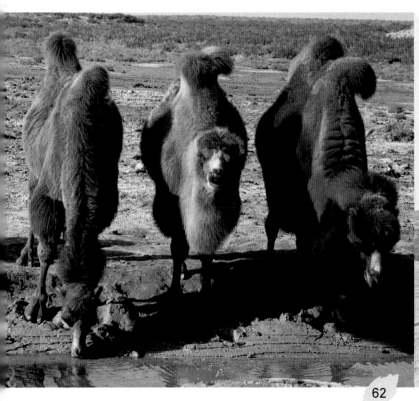
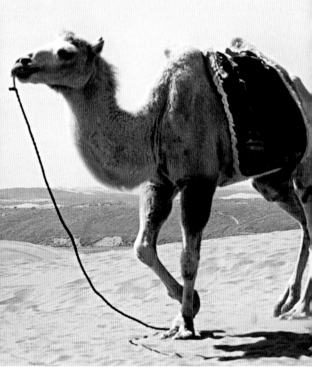

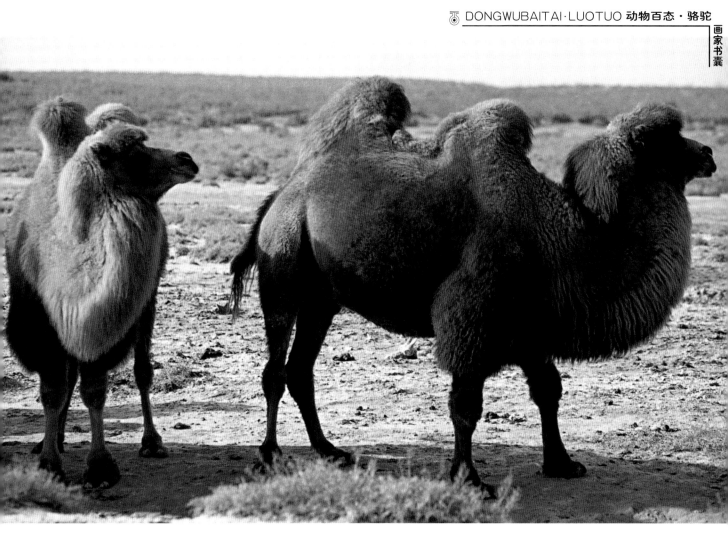

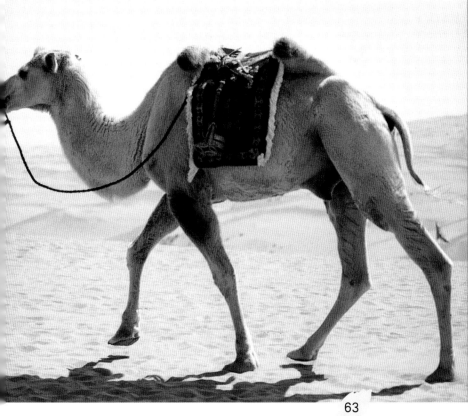

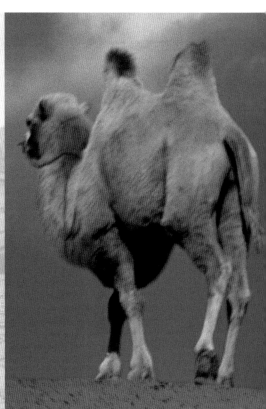

画家书囊

 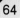

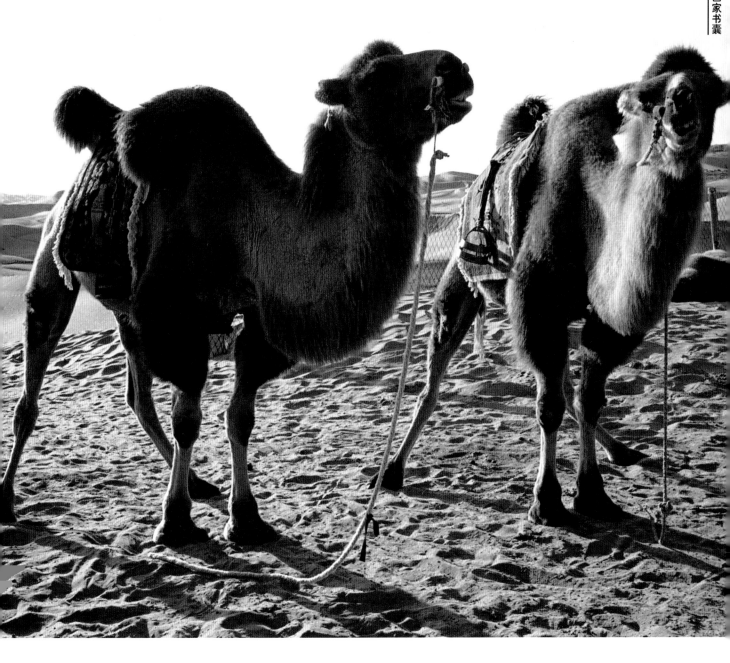

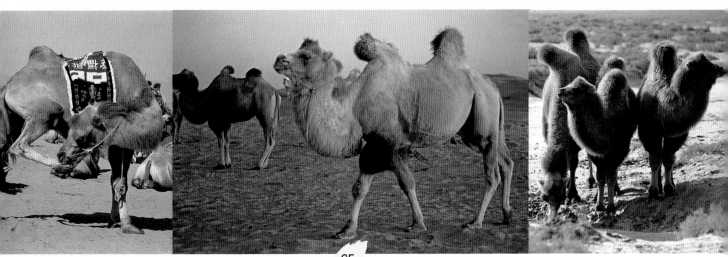

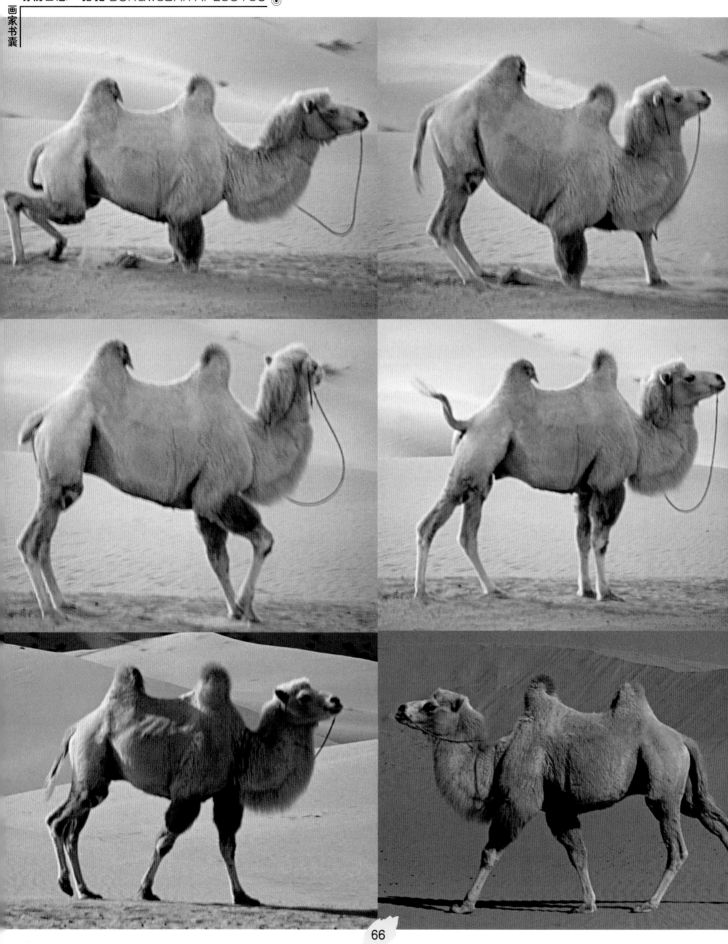

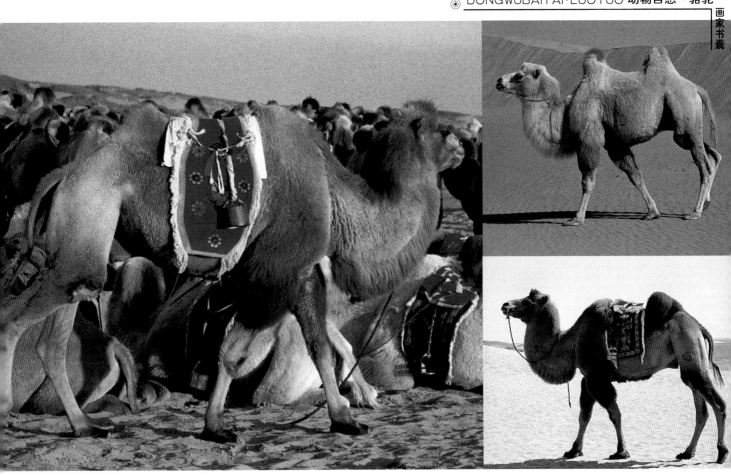

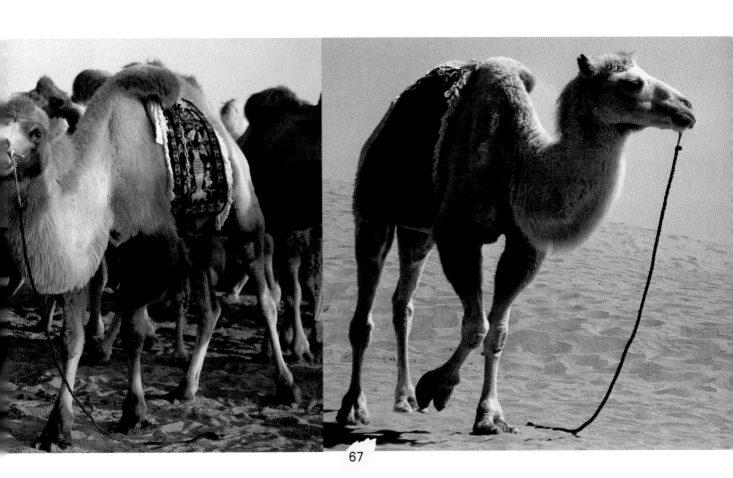

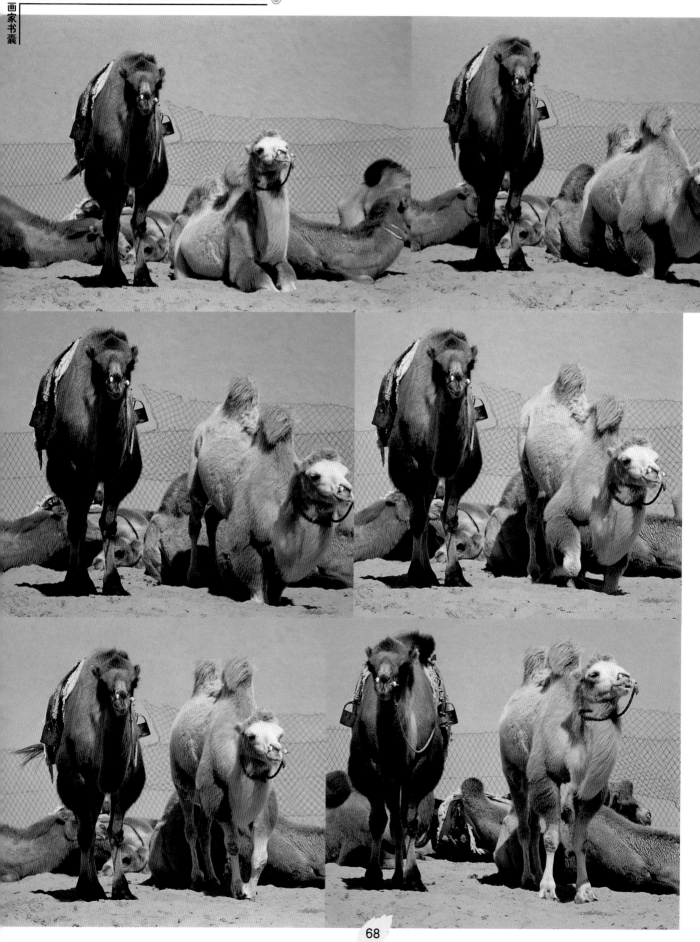

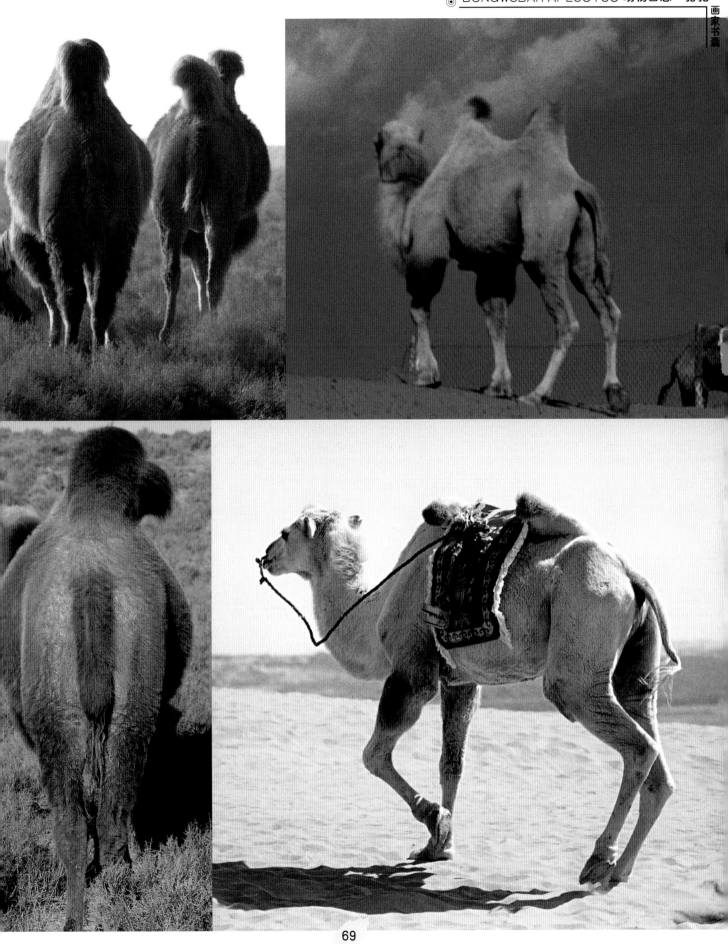

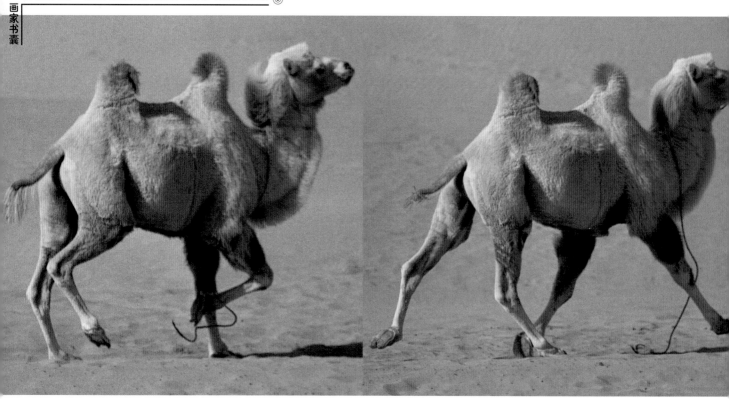

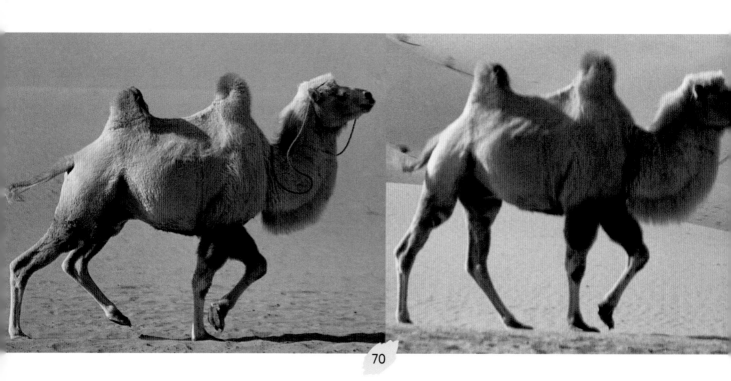

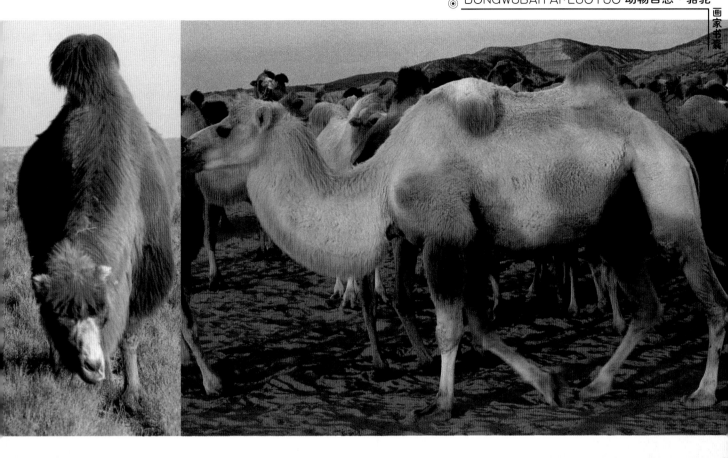

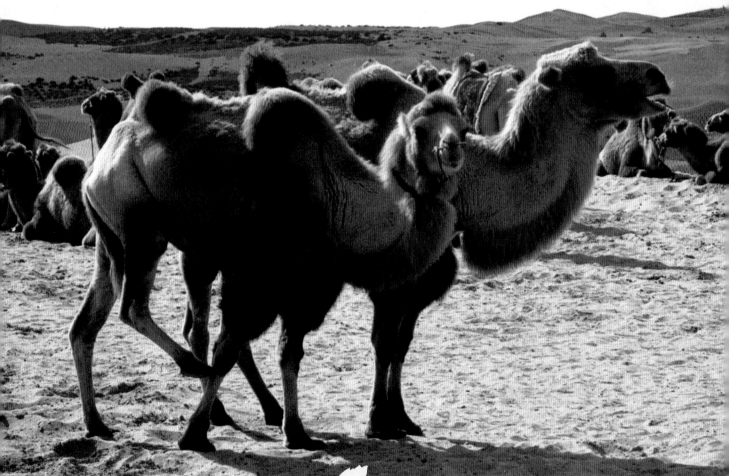

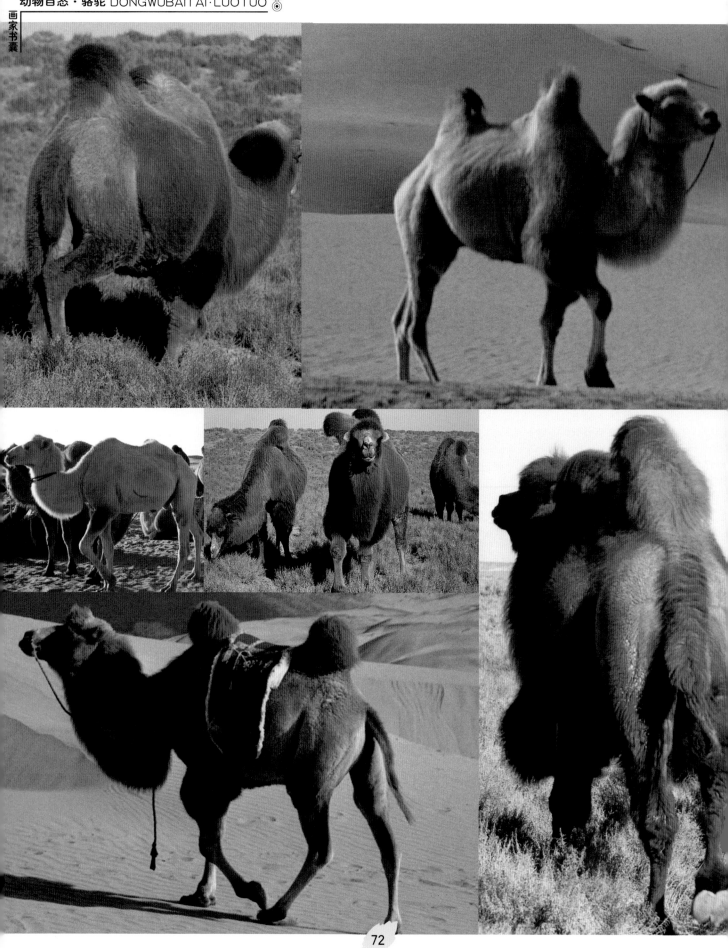

# 局 部 姿 态

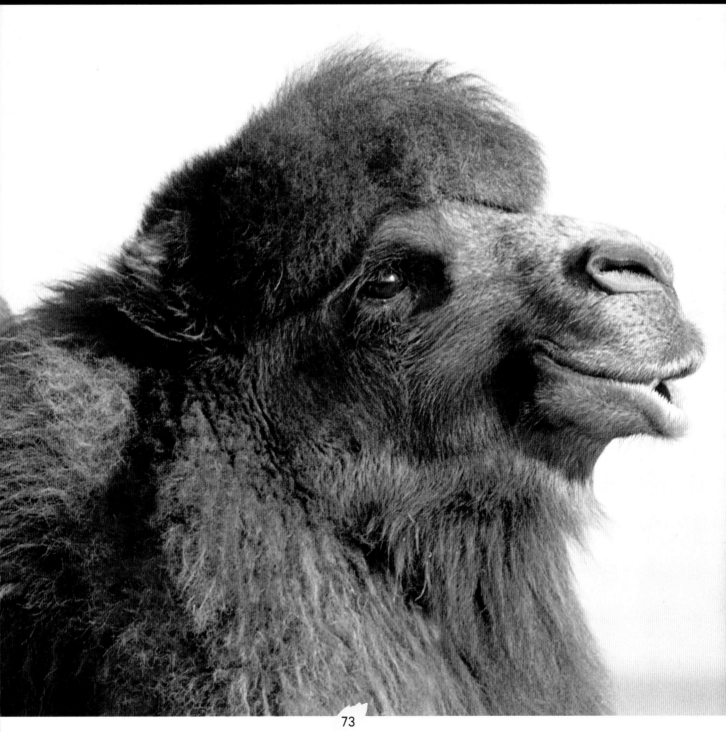

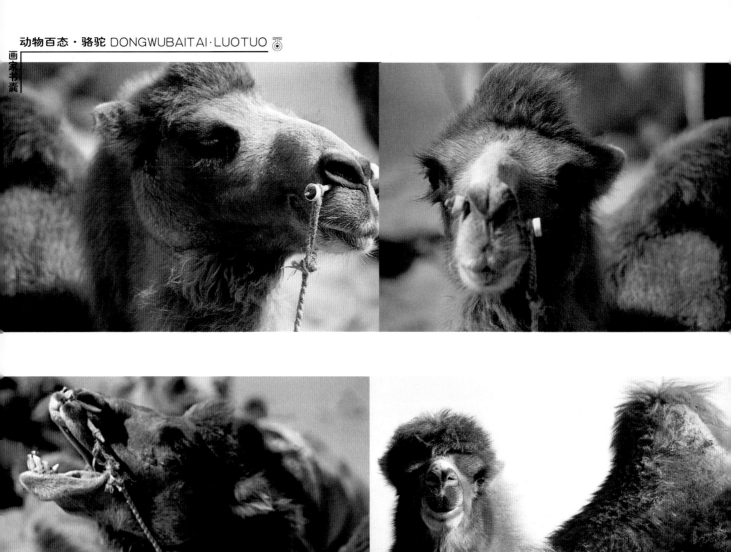

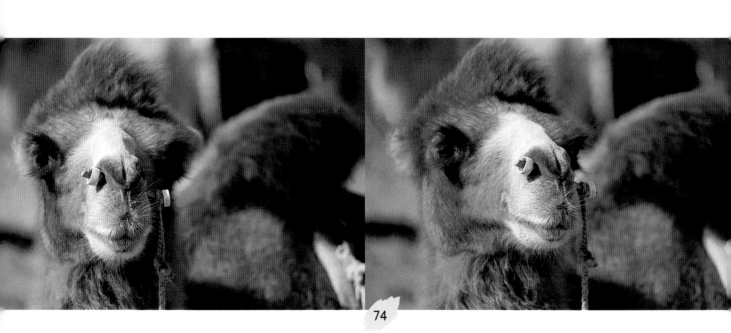

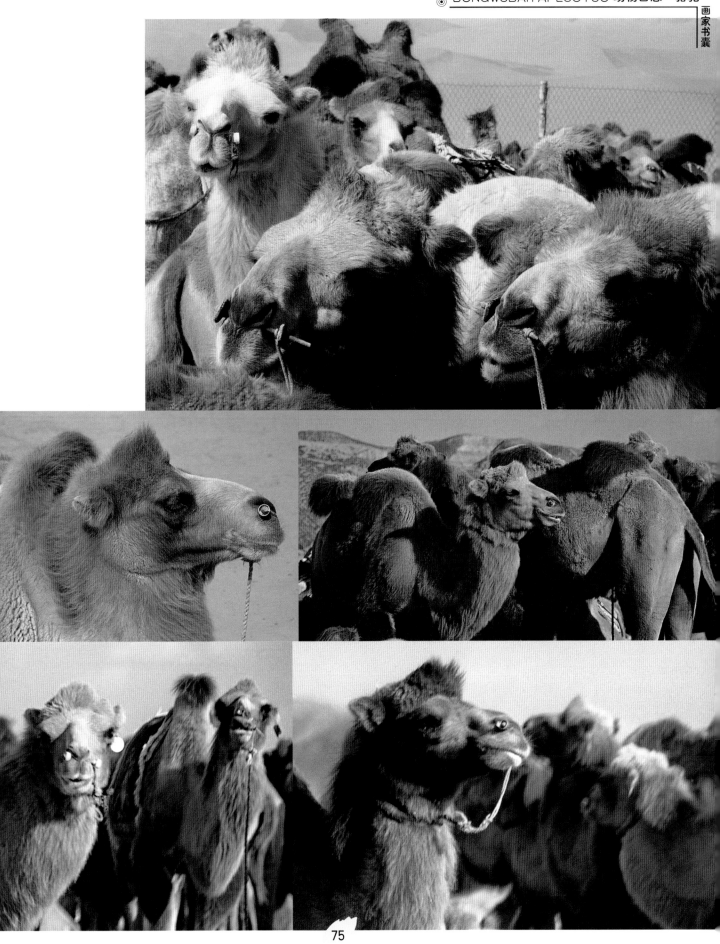

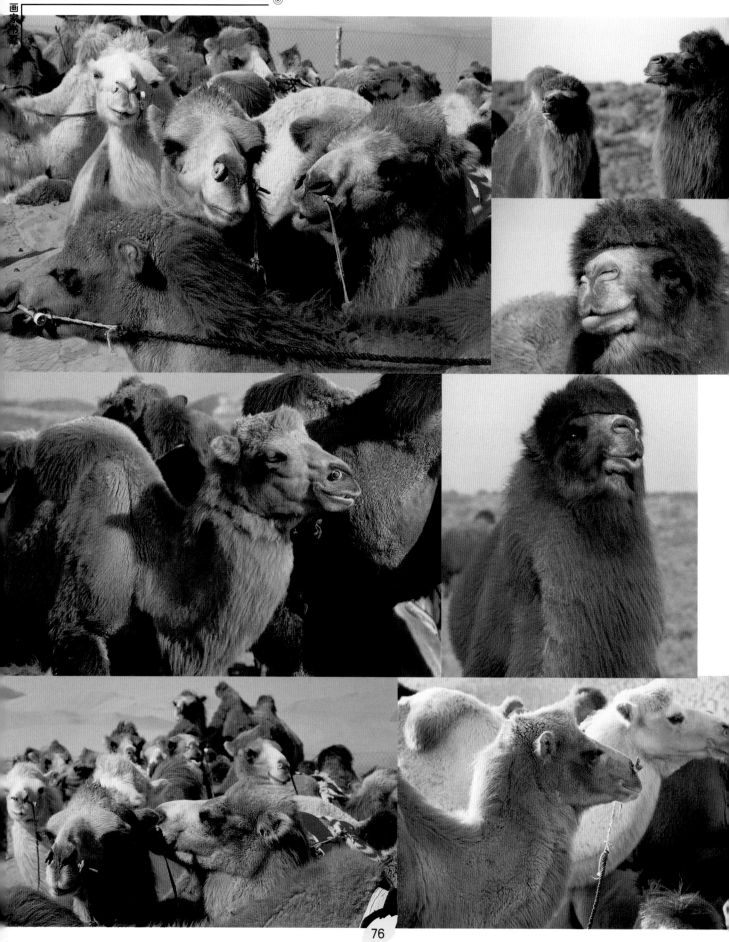

画家书囊

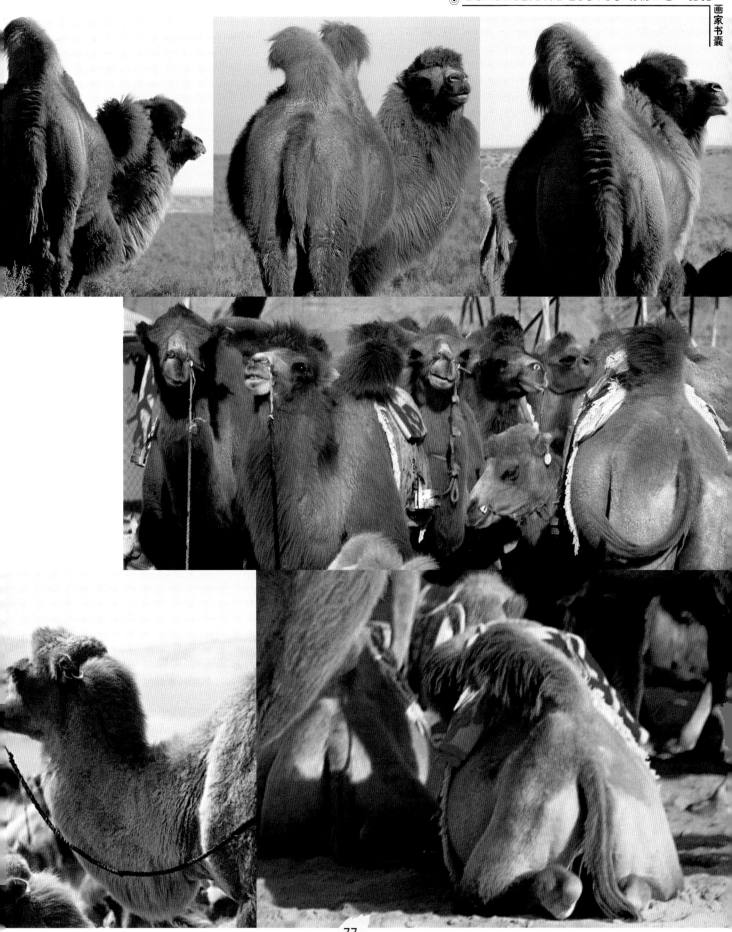

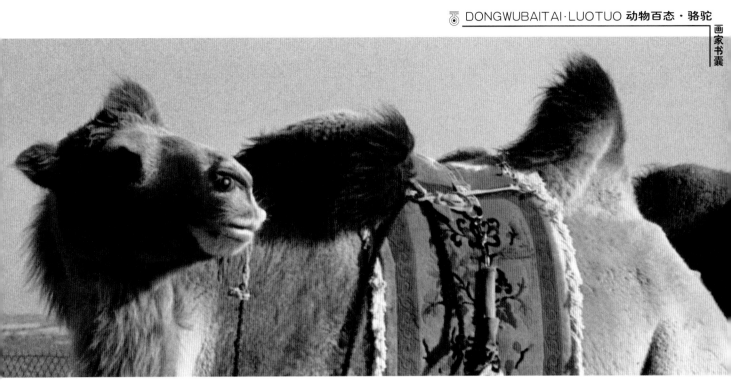

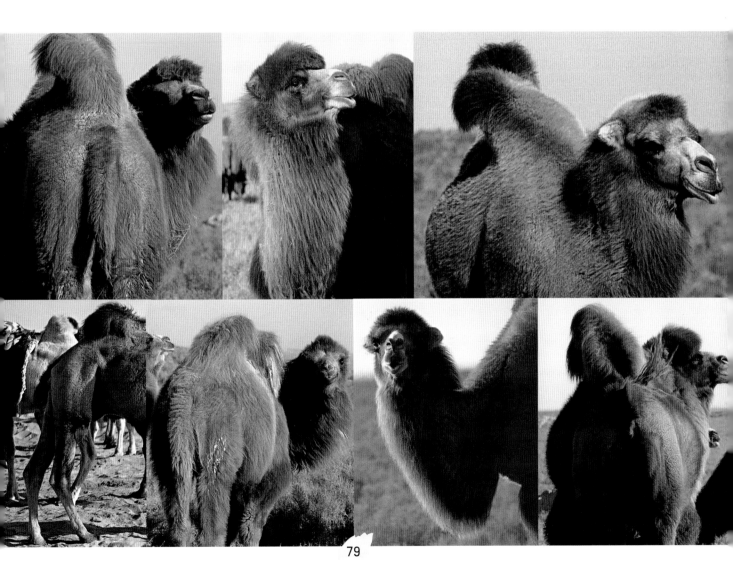

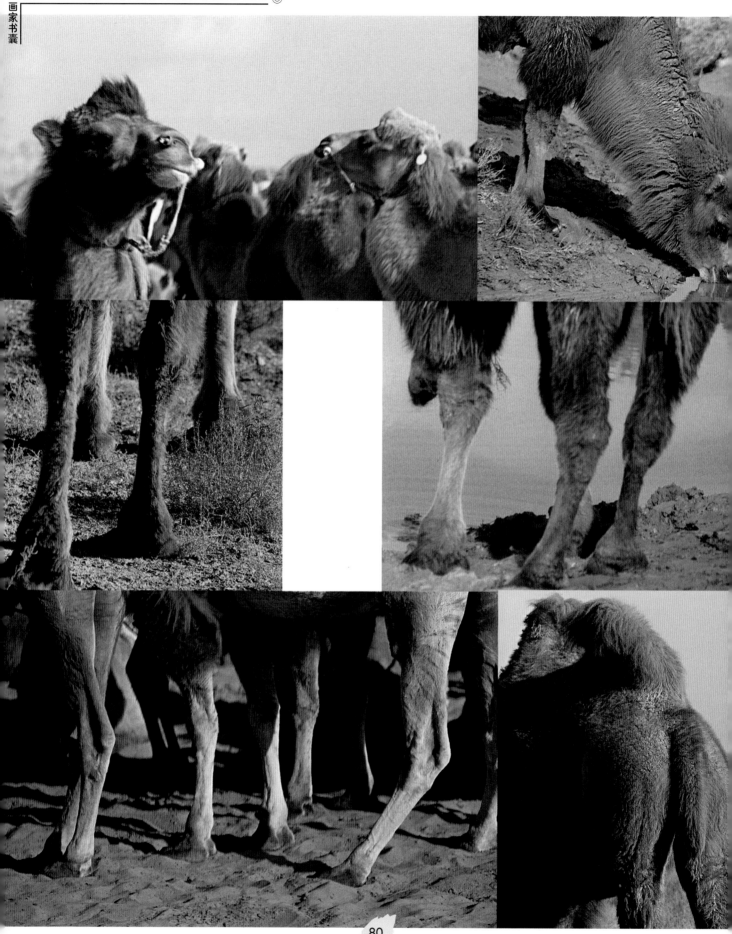

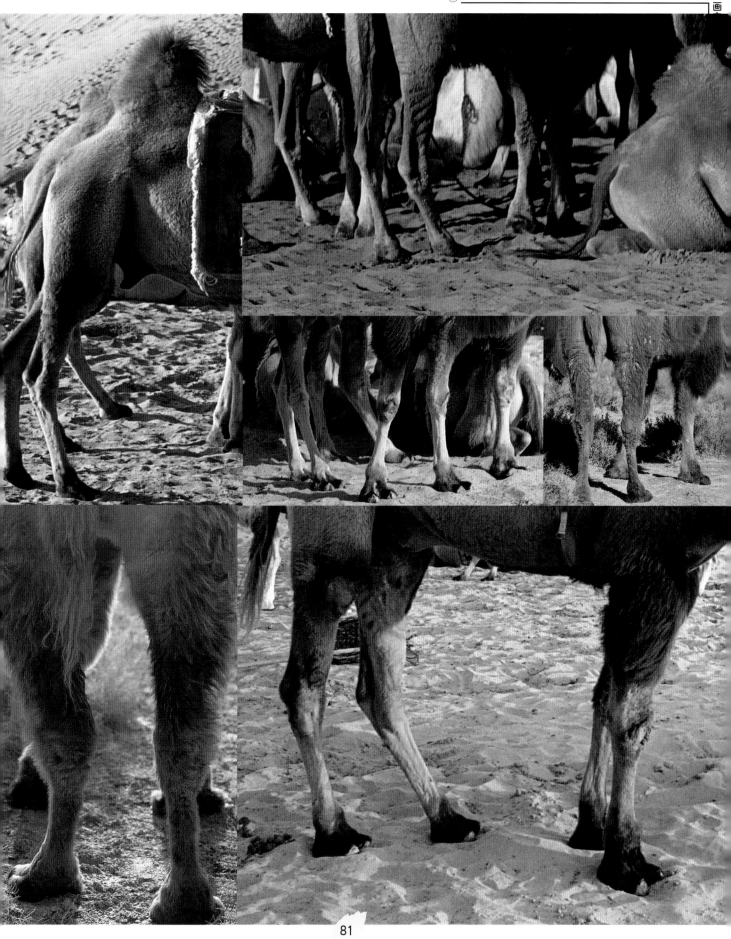

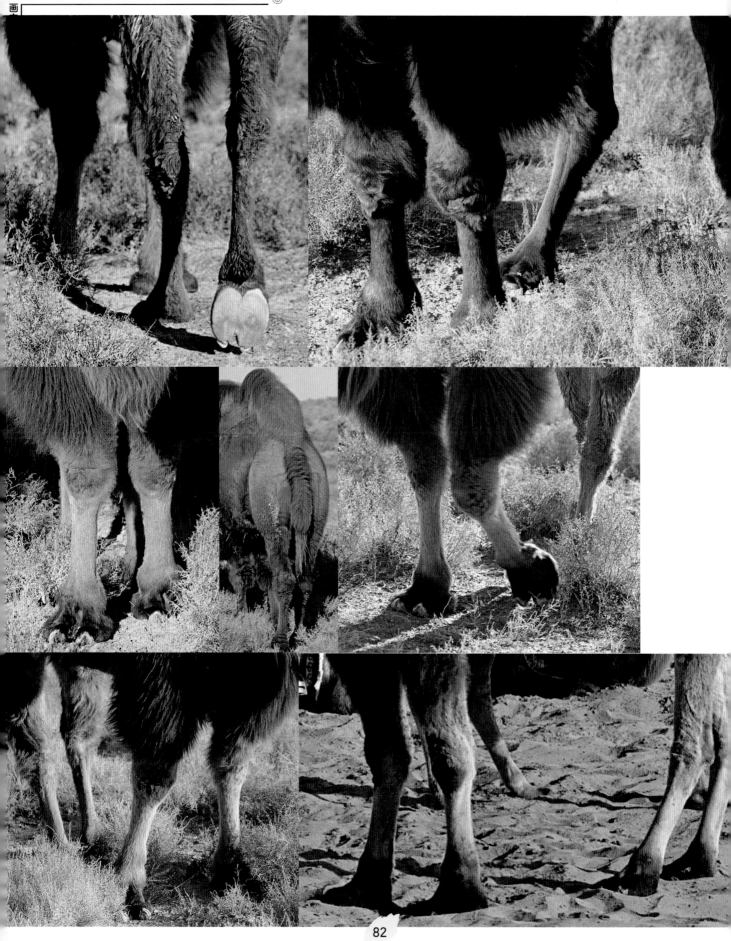

# 群体姿态

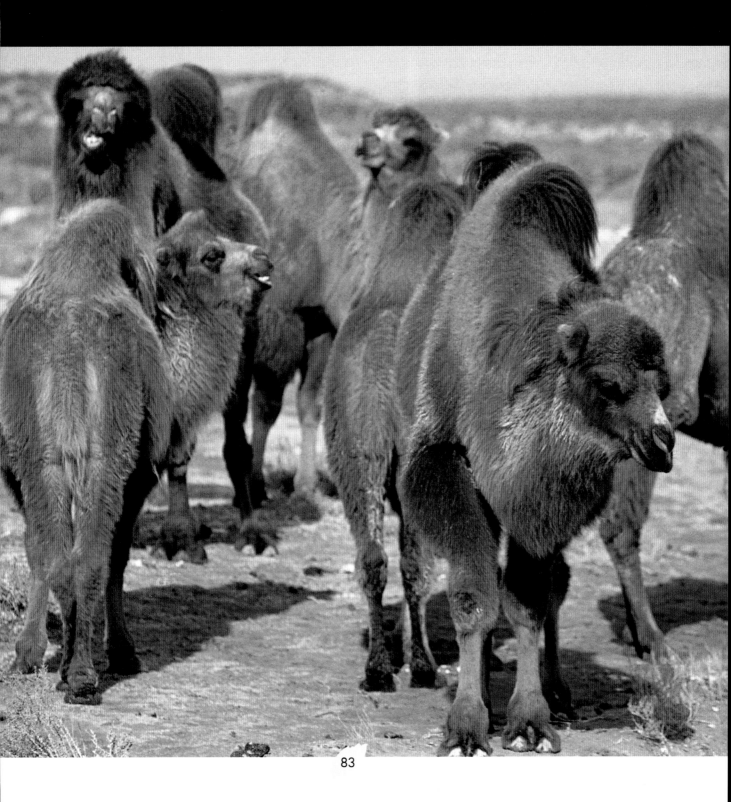

画家书囊

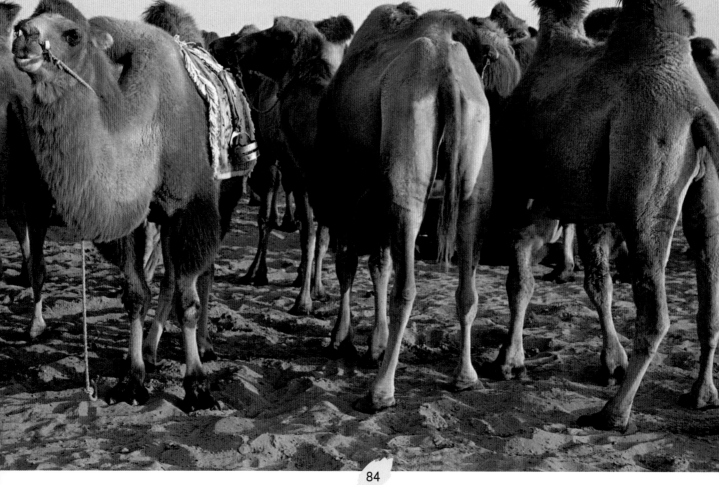

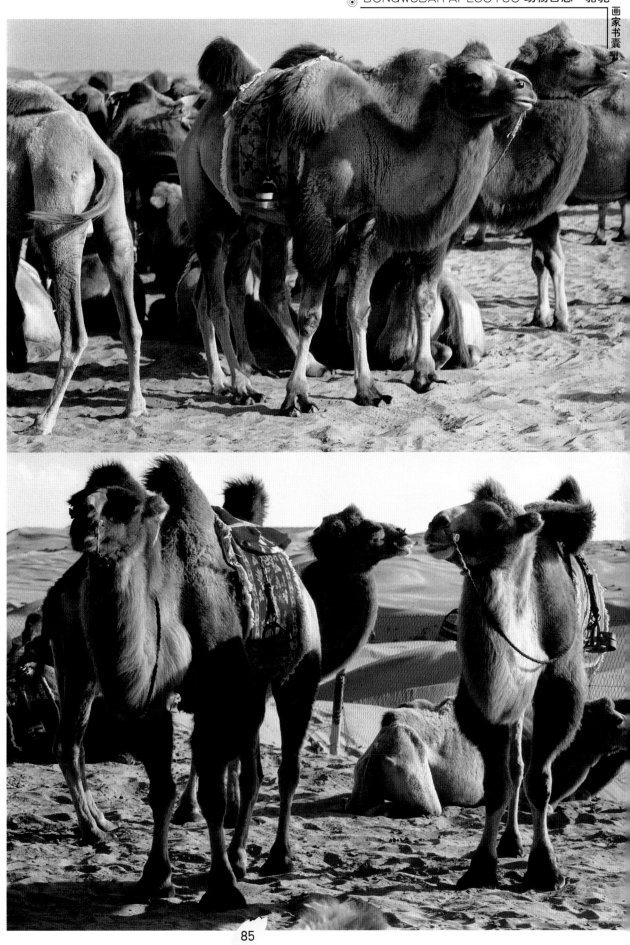

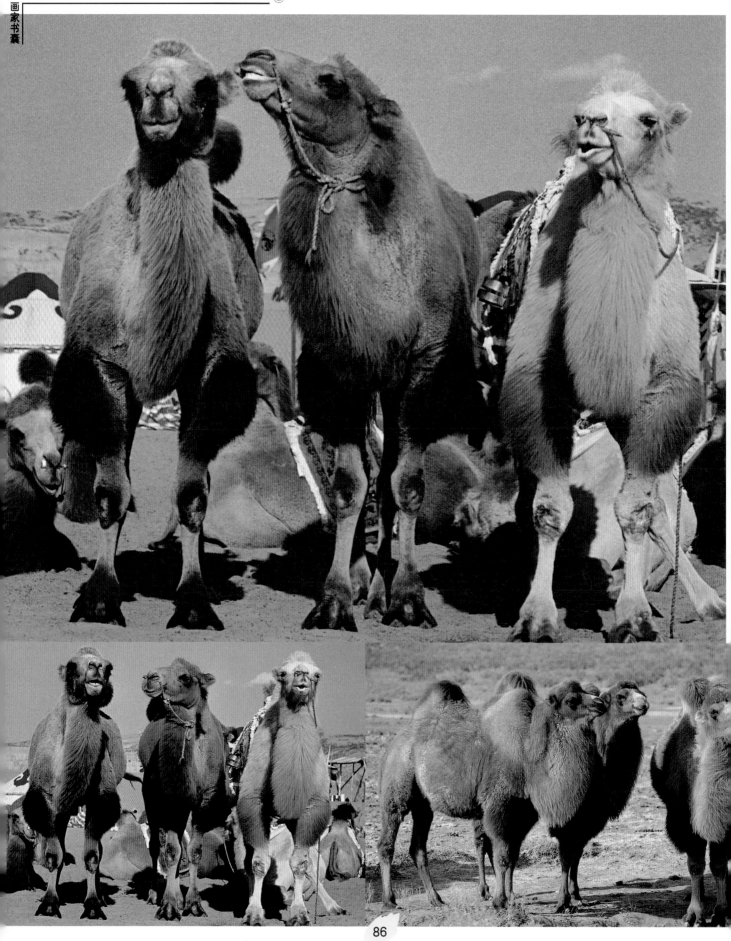

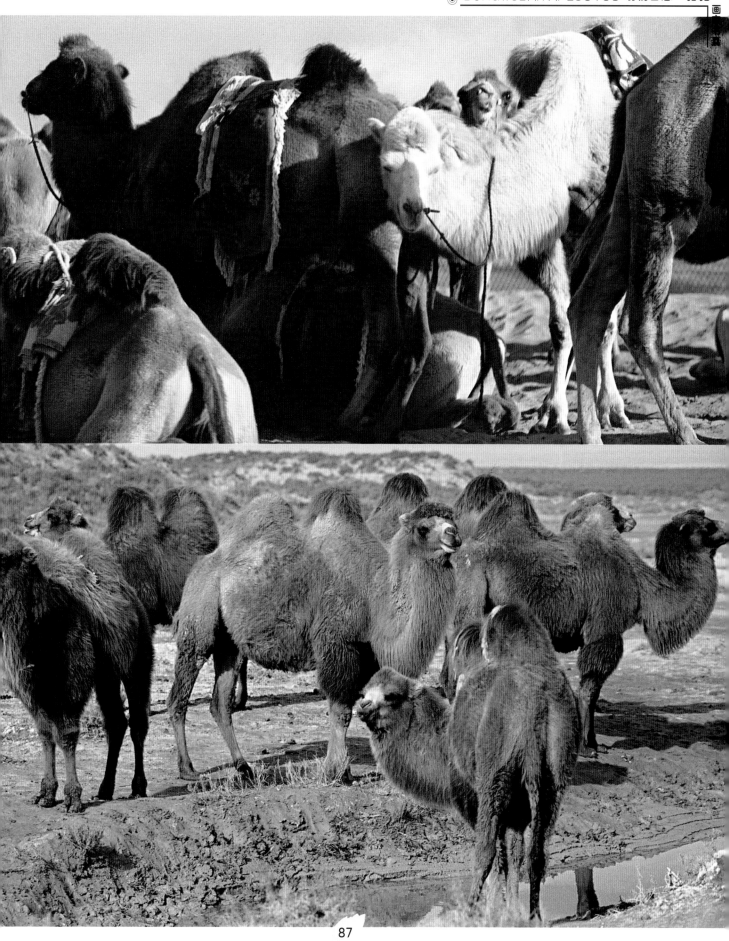

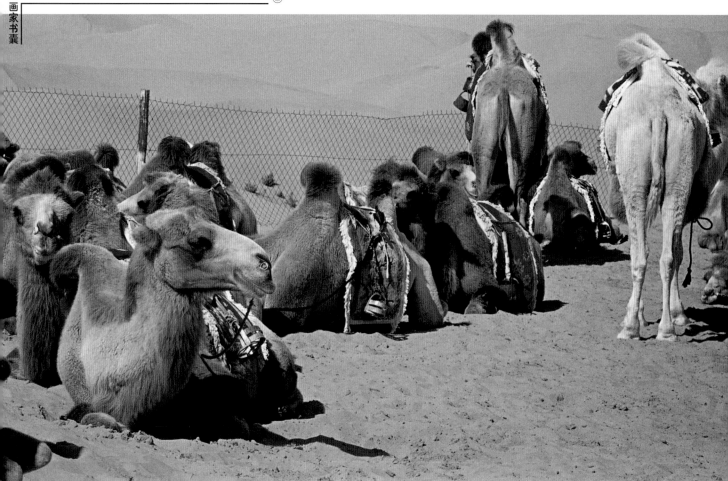

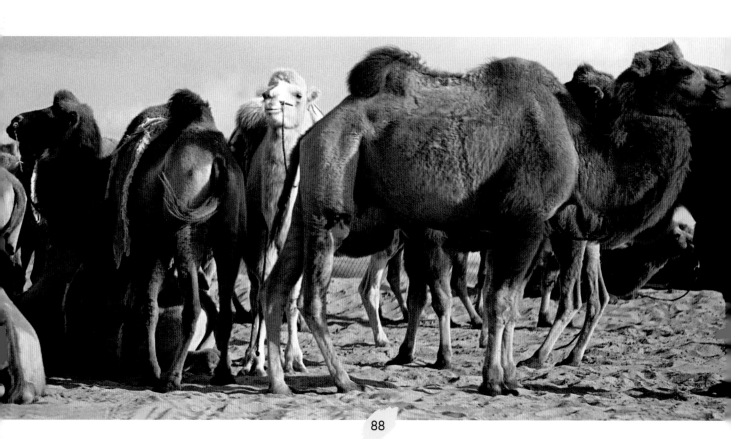

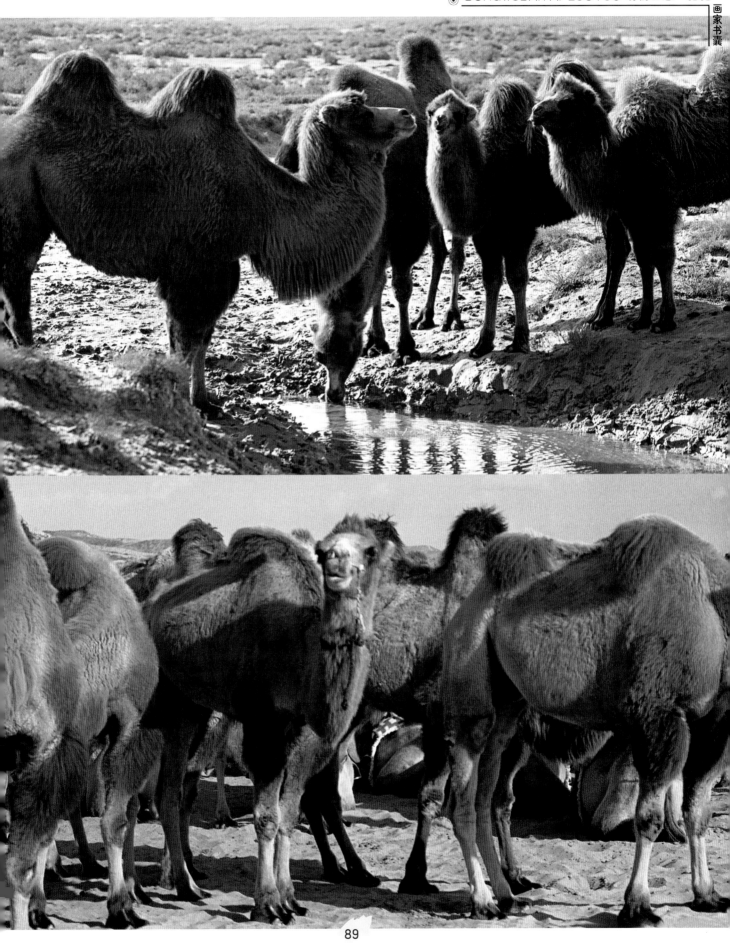

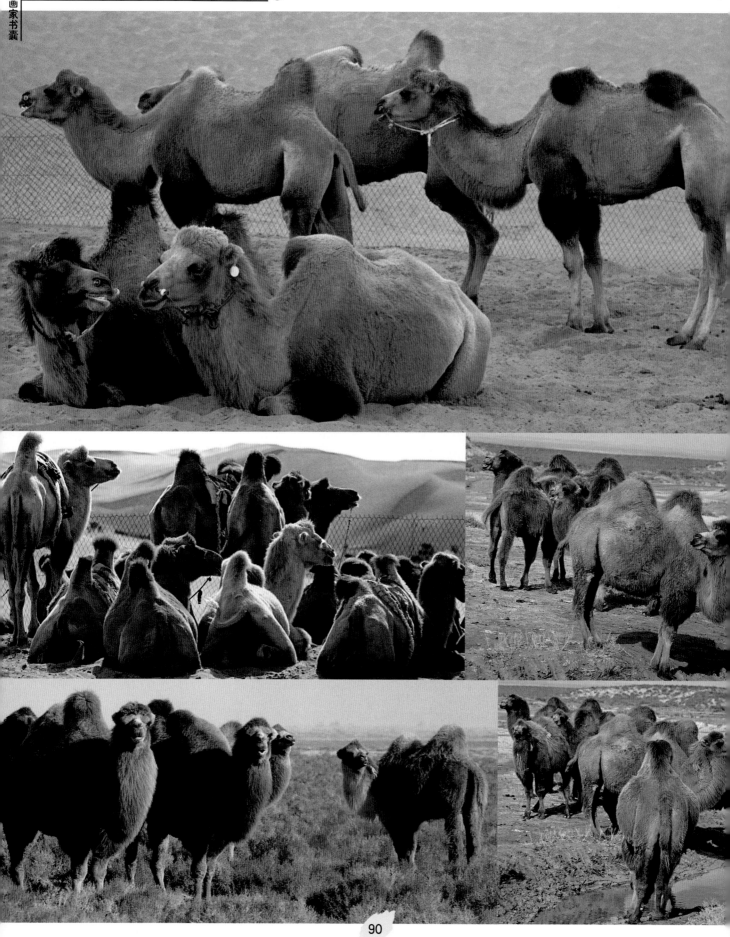

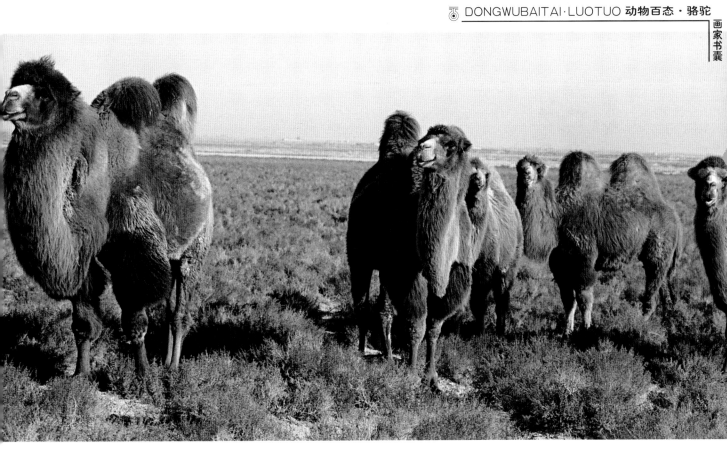

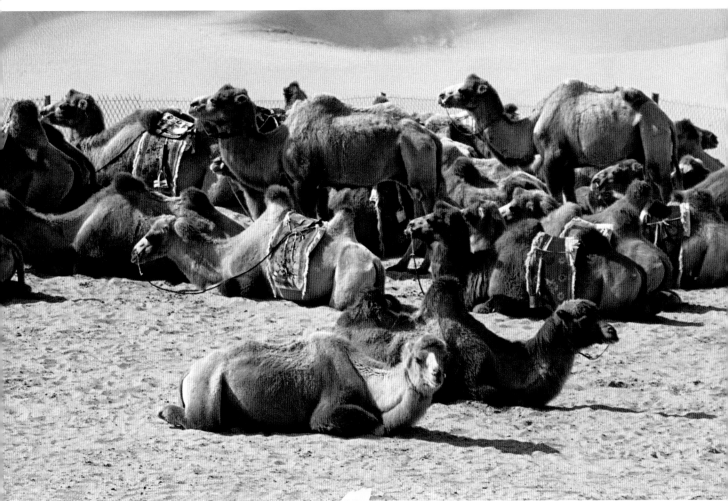

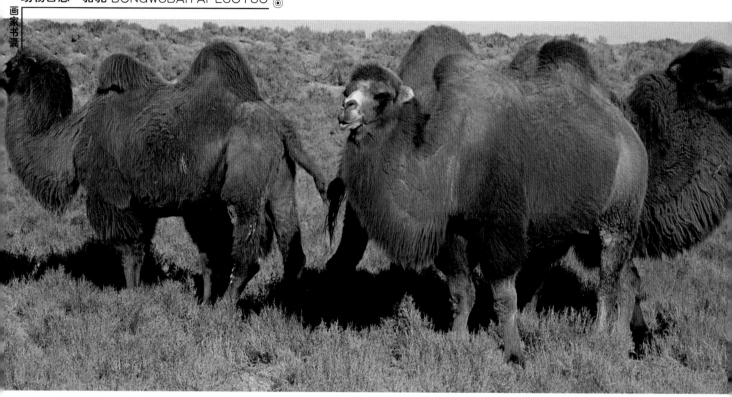

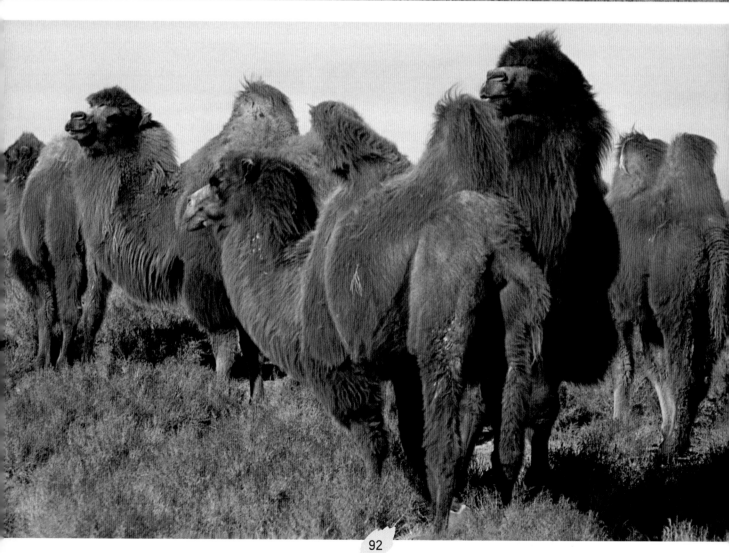

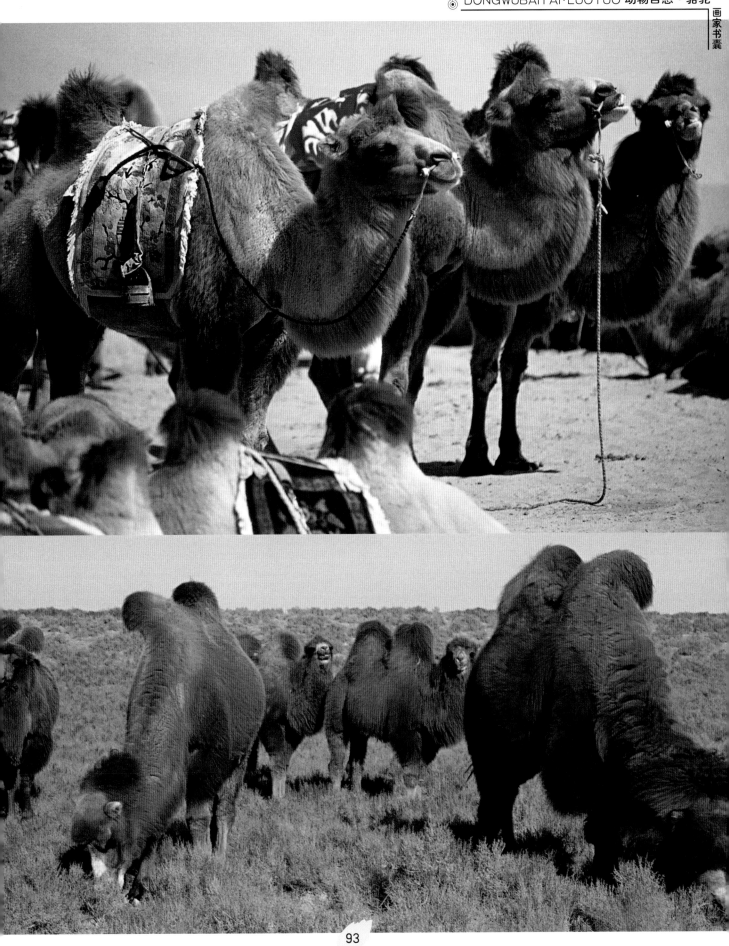

画家书�9

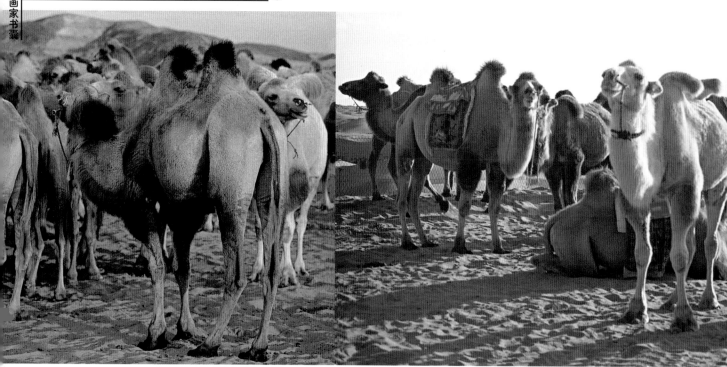

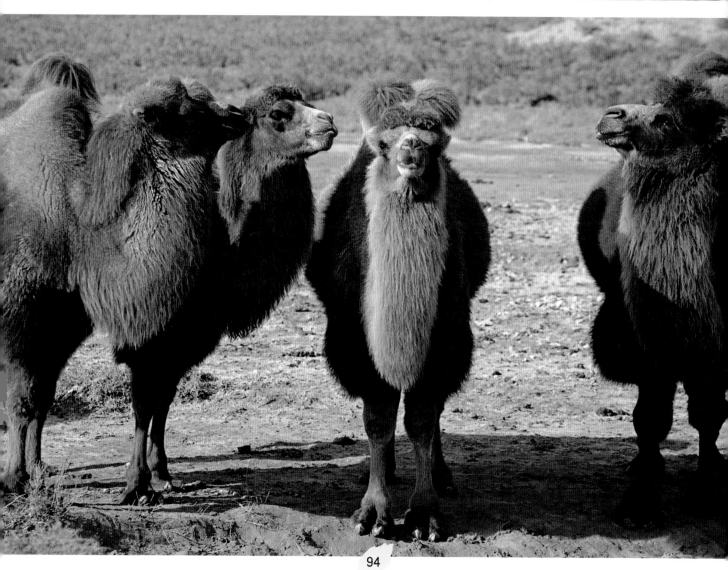

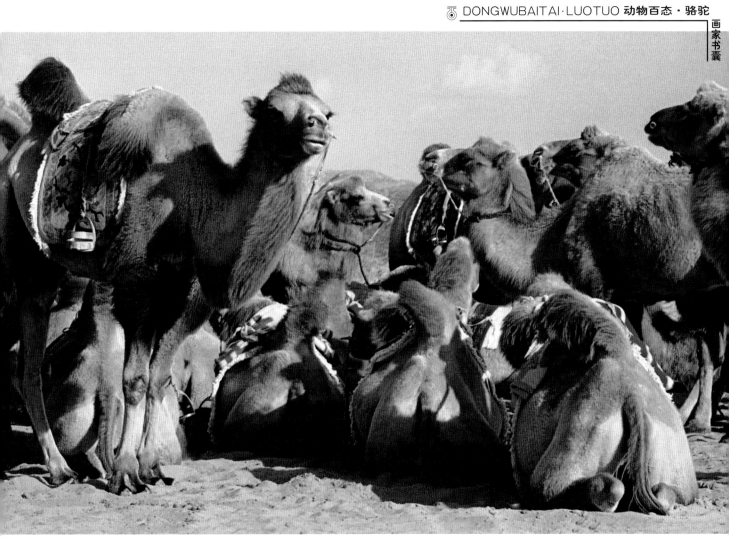

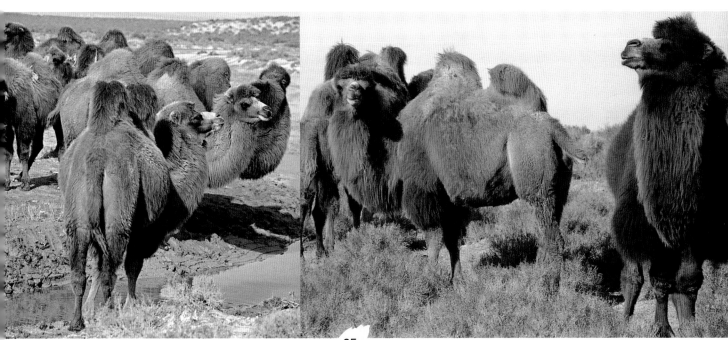

画家书囊

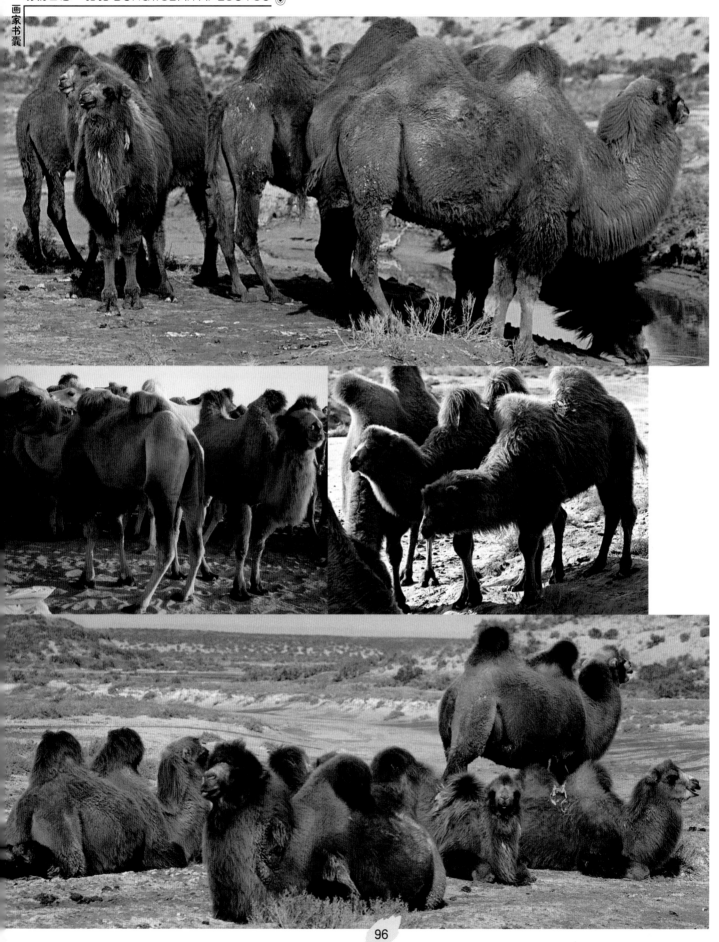

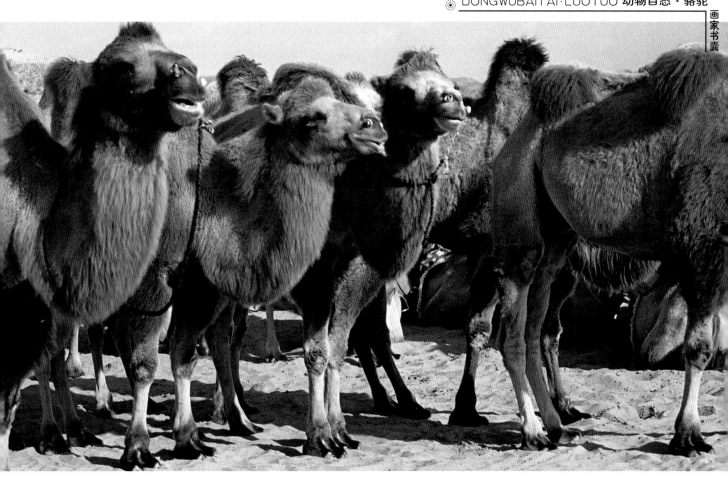

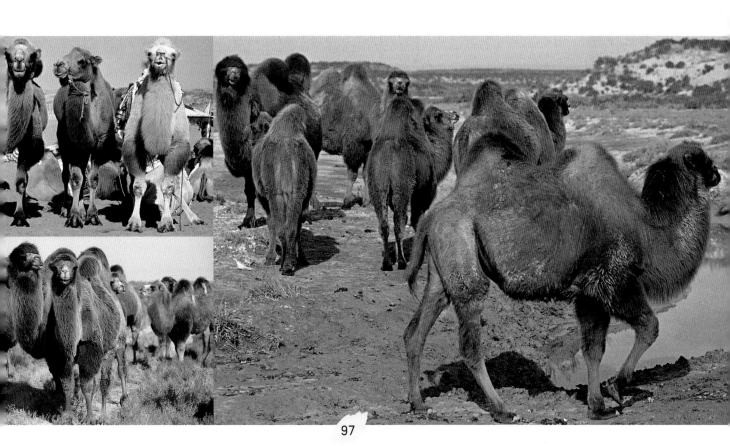

画家书囊

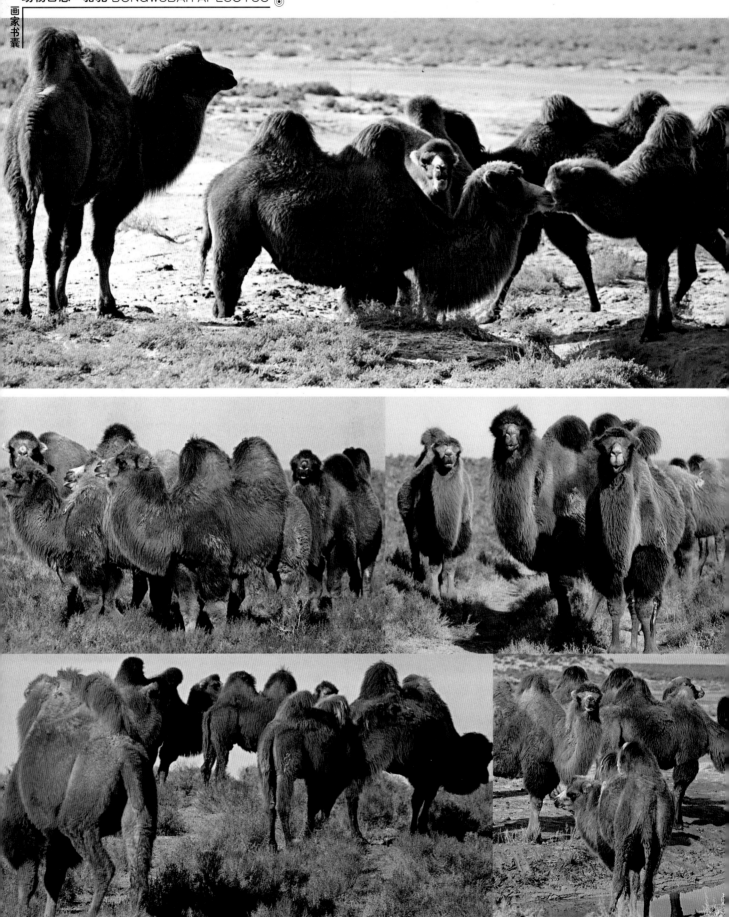